怪奇孤兒院

微疼 著

白癡公主（Youtuber）

……我到底為什麼要大半夜看辣！！！！
室內溫度 29 度我卻沒有開冷氣……真消暑

啾啾鞋（Youtuber）

題材貼近日常生活，
每翻一頁都要鼓起巨大的勇氣！

社子美蛙老王
（知名實況主）

我好後悔在睡前打開來看！！！
現在完全睡不著了！！！
感謝微疼讓我在夏天的晚上不用
吹冷氣也覺得背涼涼的喔

老闆這魚（插畫家）

請早上看，也務必確認自己旁邊的
人有誰⋯⋯或沒有誰⋯⋯（抖）

賤女奈奈（插畫家）

莫名毛毛 der……
看著看著不小薰就做噩夢哩

席德（網漫家）

微疼搞鬼跟搞笑的功力一
樣高強，精彩刺激的內容
讓人忍不住一口氣全部看完！

蕭小 M（Youtuber）

貼近生活的小劇情，充滿無限好奇，
讓你毛骨悚然的同時，想繼續翻往下一頁

超直白（插畫家）

不一樣的微疼，看完感覺餘悸猶存

目錄

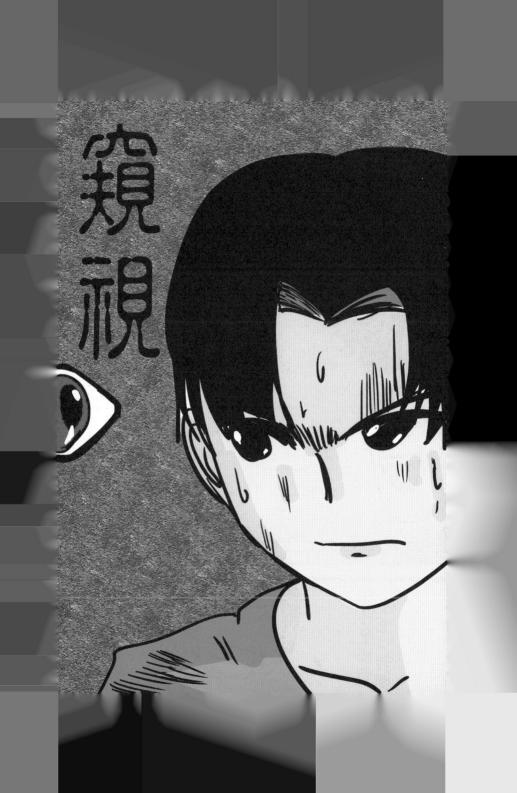

窺視

乾杯！

這故事是我大二在外租屋那時發生的

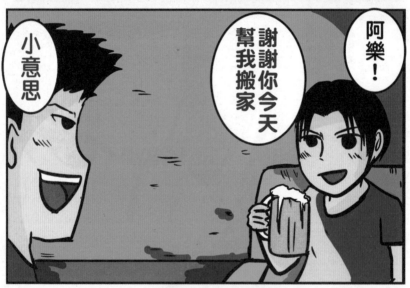

阿樂！

謝謝你今天幫我搬家

小意思

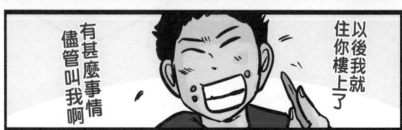

以後我就住你樓上了

有甚麼事情儘管叫我啊

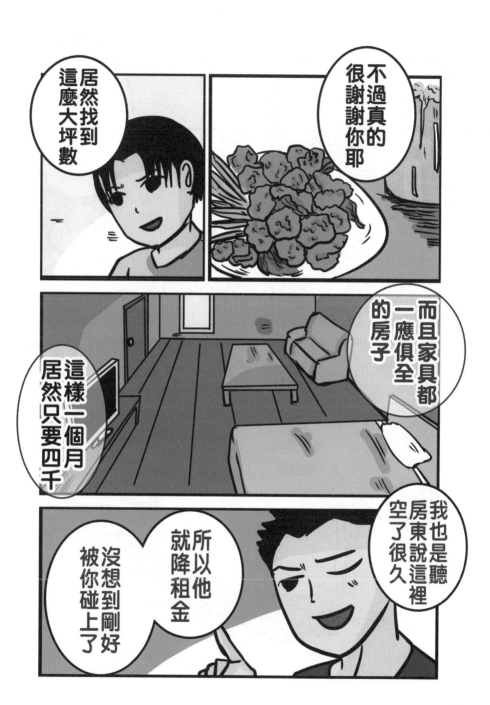

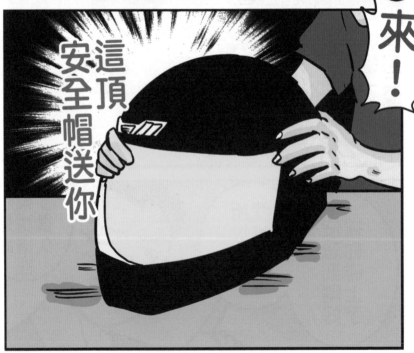

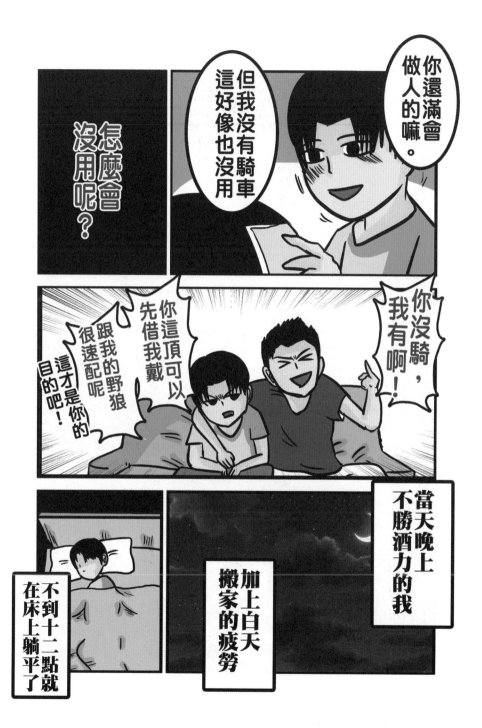

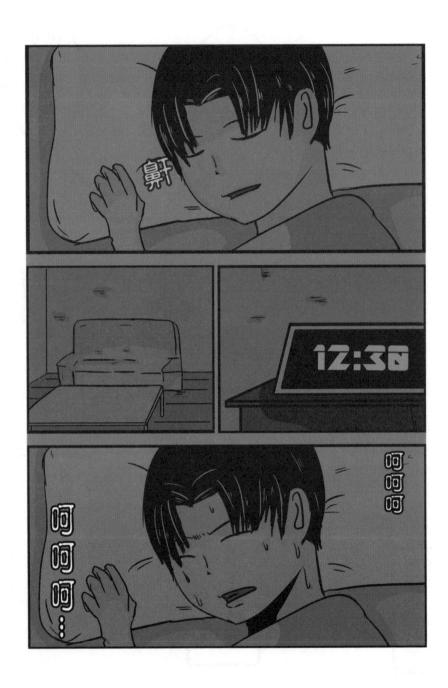

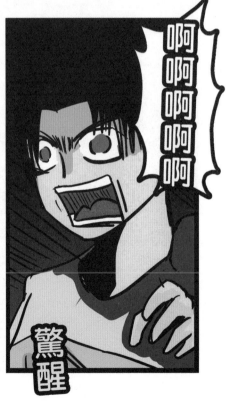

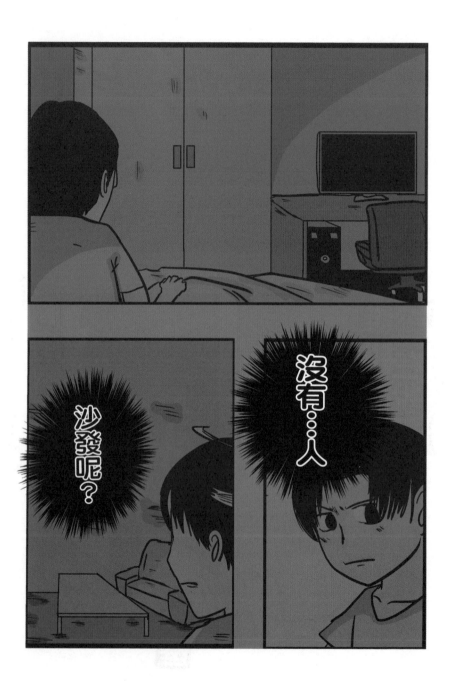

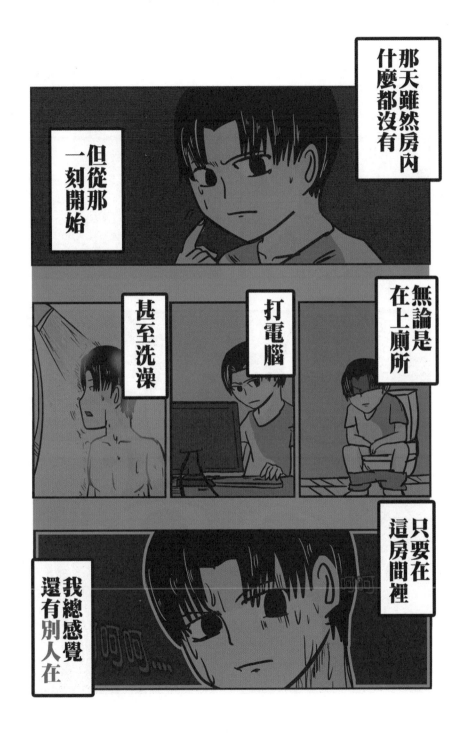

第三天

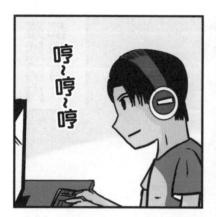

哼～哼～哼

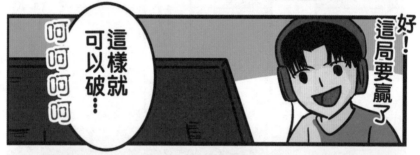

好！這局要贏了

這樣就可以破…

呵呵呵呵呵

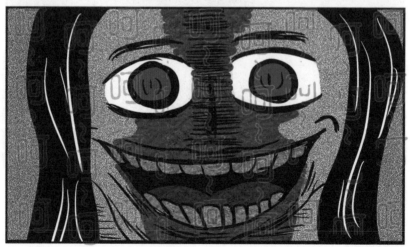

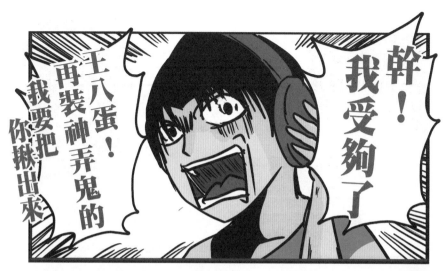

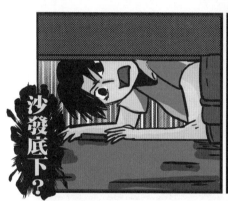

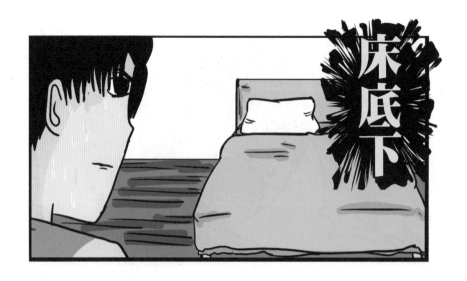

床底下

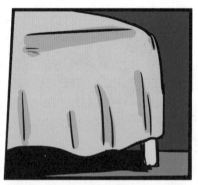

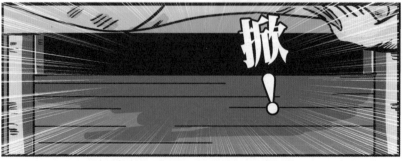

掀
！

呵呵…
呵……

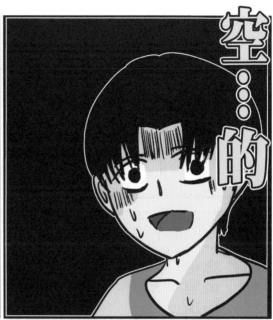

空…的

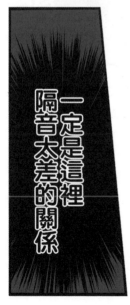

一定是這裡
隔音太差的關係

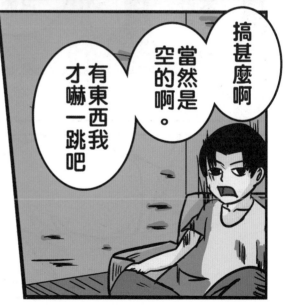

搞甚麼啊

當然是空的啊。

有東西我才嚇一跳吧

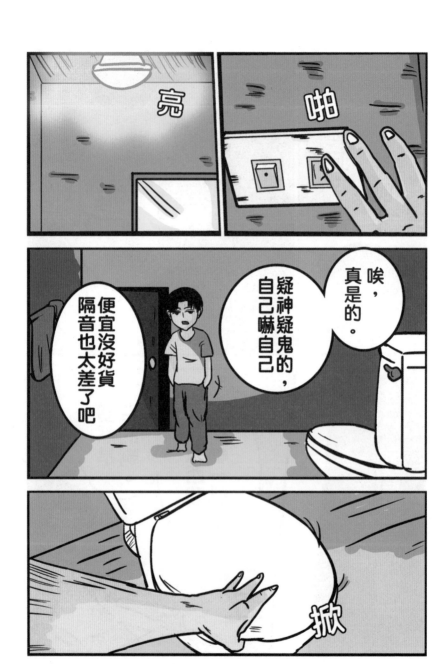

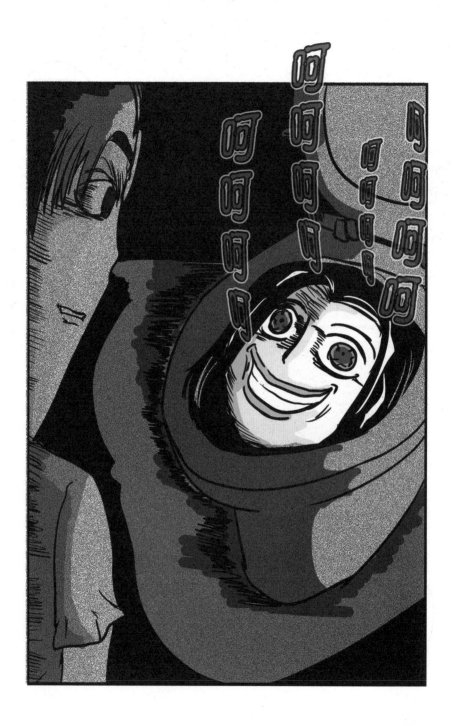

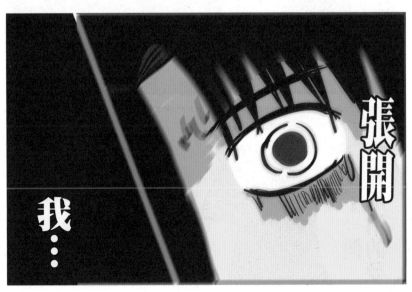

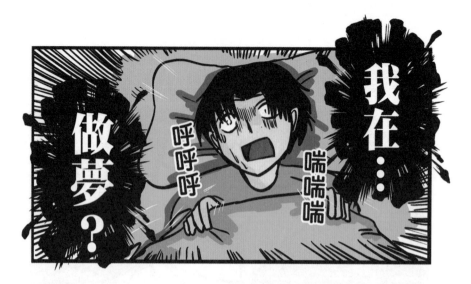

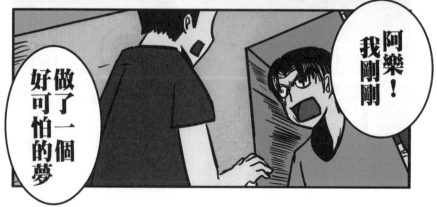

我把這幾天

詭異的事情全都跟阿樂說

沒想到阿樂的反應

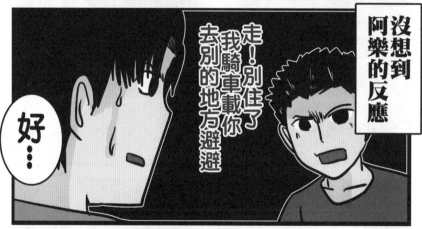

走!別住了我騎車載你去別的地方避避

好…

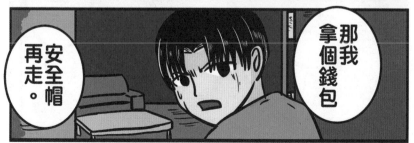

那我拿個錢包

安全帽再走。

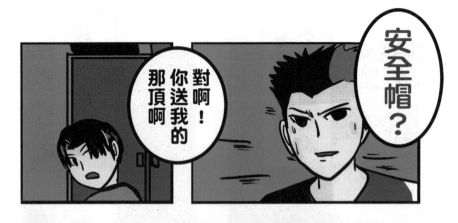

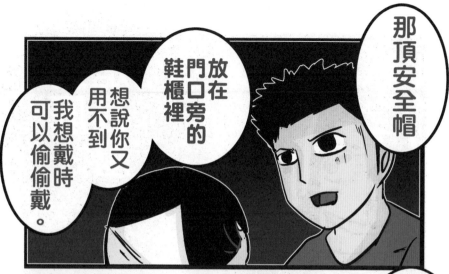

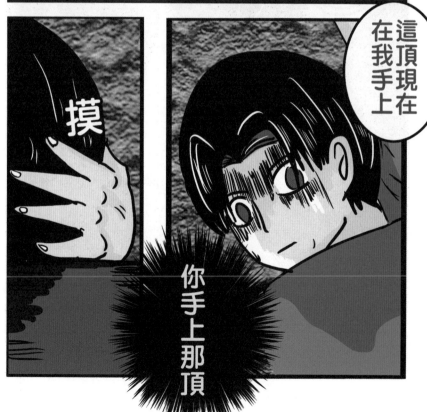

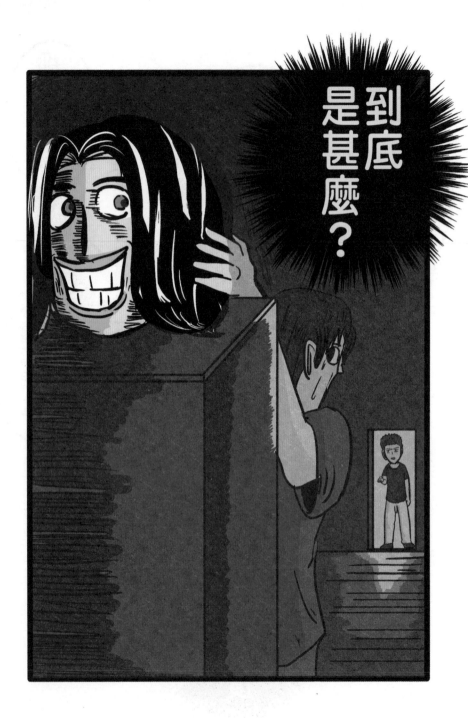

大家有過被窺視的經驗嗎？

或是單獨走在人群中，卻覺得其他人的目光好像都射向自己？

我很怕一個人逛街，因為我就是有這種不安感的人。

但覺得被窺視最嚴重的一次，大概就是在畫這一篇的時候吧？

因為創作時間大部分都在半夜，總是冷不防地覺得背後有人在看我，或是坐在我身邊，看我的螢幕。

所以每畫一張圖，我就會回頭確認個兩、三次，但回頭，卻沒有人；

如果真的有人，我想我也畫不下去了（笑

直播

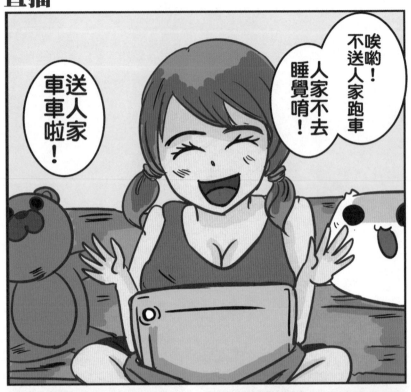

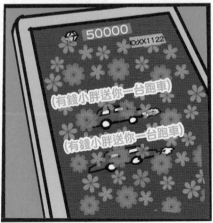

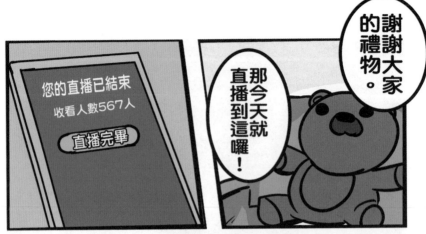

您的直播已結束

收看人數567人

直播完畢

那今天就直播到這囉！

謝謝大家的禮物。

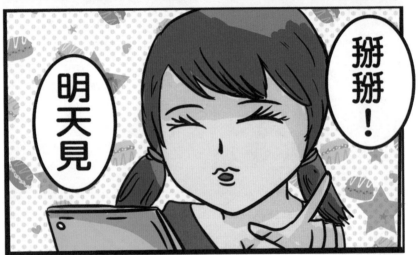

掰掰！

明天見

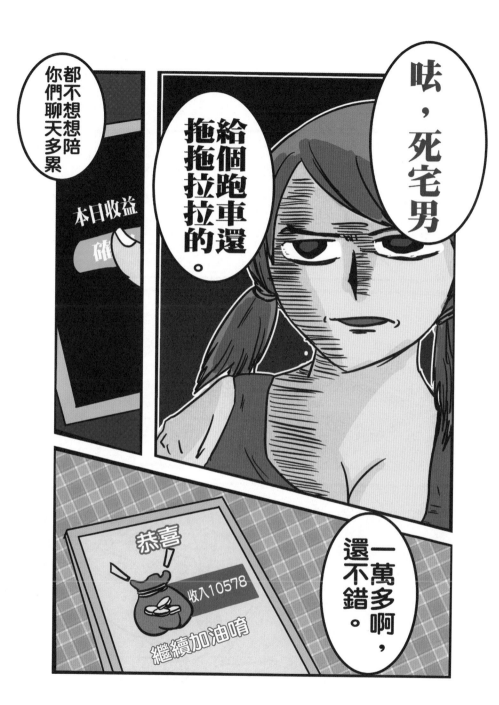

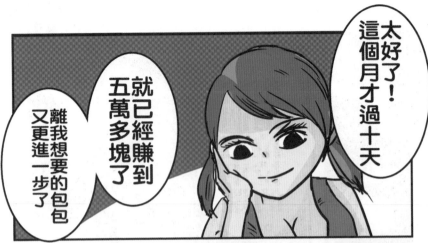

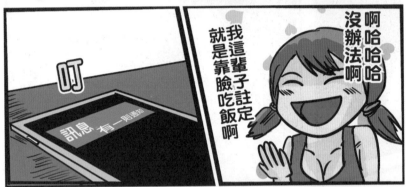

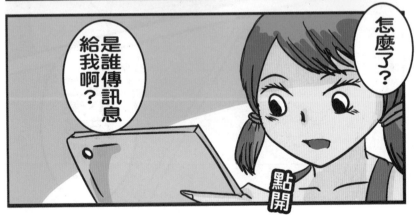

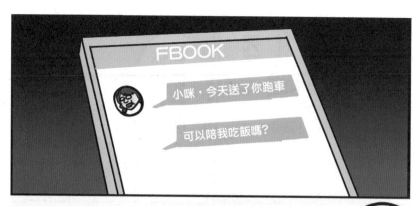

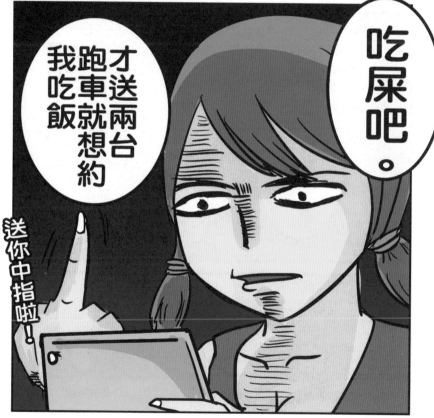

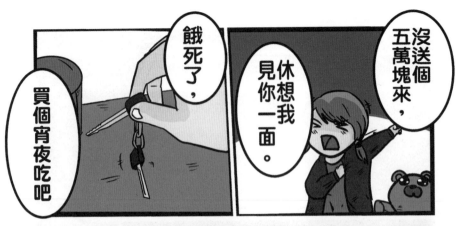

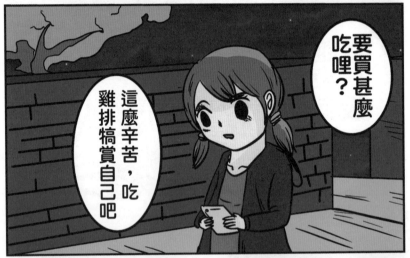

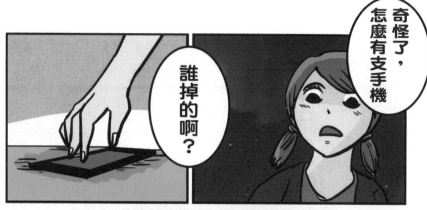

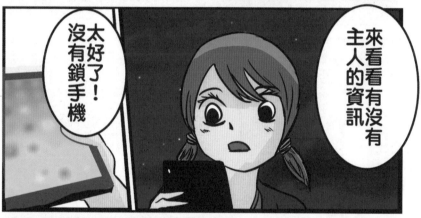

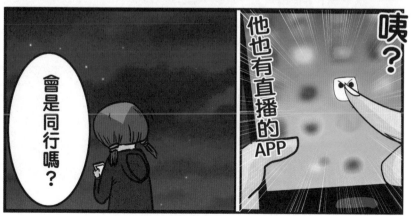

搞…搞屁啊

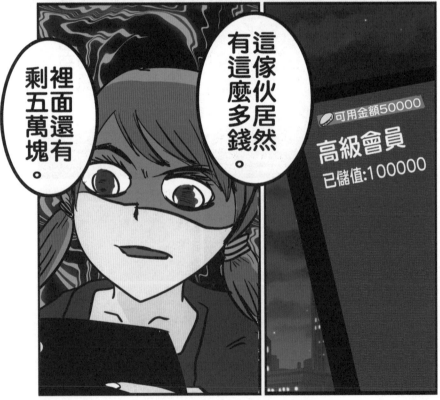

裡面還有剩五萬塊。

這傢伙居然有這麼多錢。

可用金額50000

高級會員
已儲值:100000

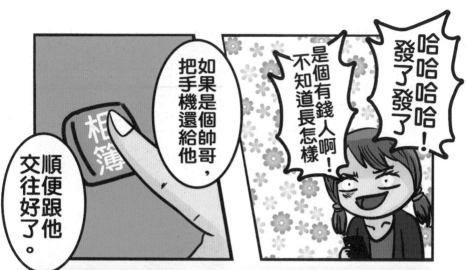

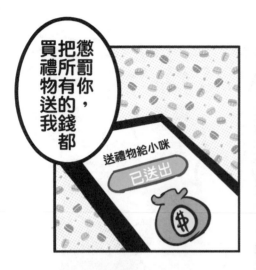

懲罰你，把所有的錢都買禮物送我

送禮物給小咪
已送出

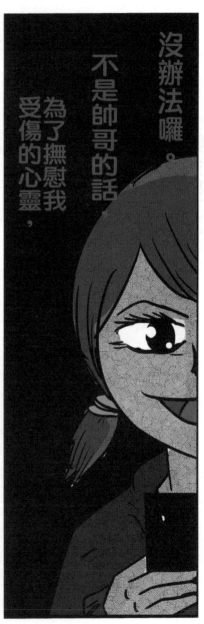

沒辦法囉。

不是帥哥的話，

為了撫慰我受傷的心靈，

然後啊，

我看看這附近有沒有…

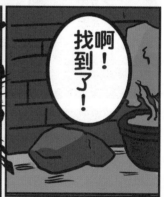

啊！找到了！

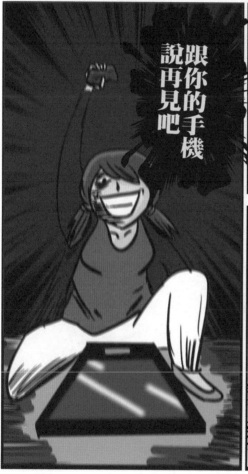

跟你的手機說再見吧

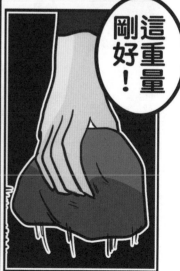

這重量剛好！

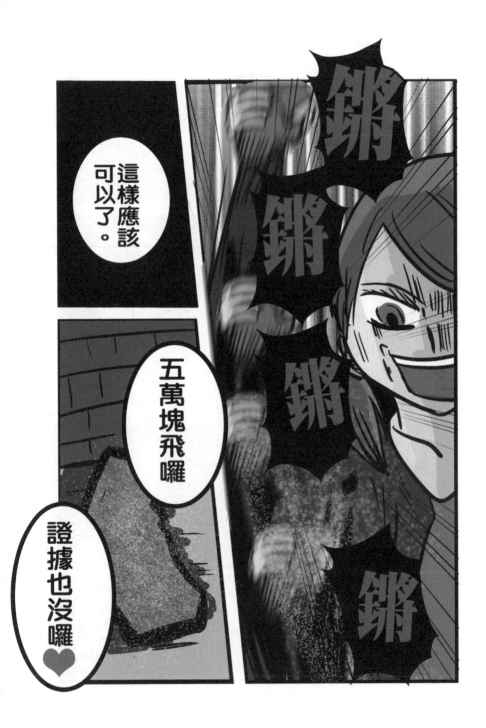

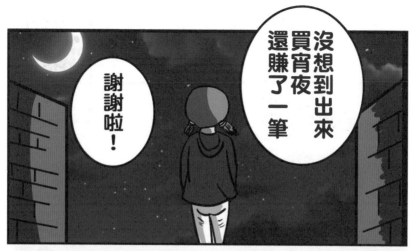

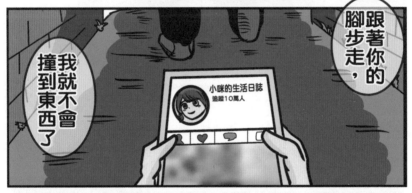

小咪的生活日誌
追蹤10萬人

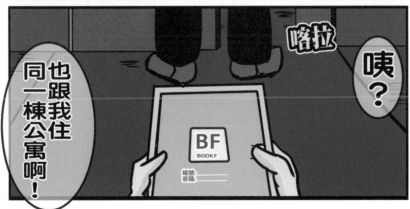

喀拉

咦？

BF
BOOKF

帳號：
密碼：

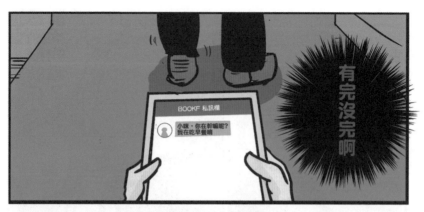

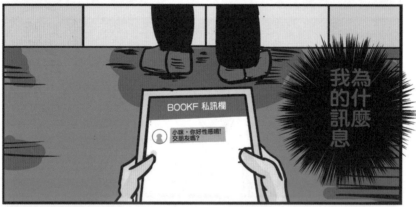

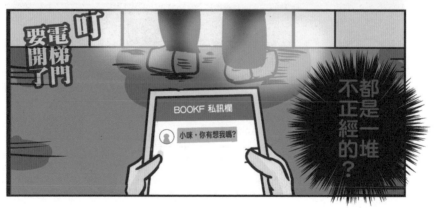

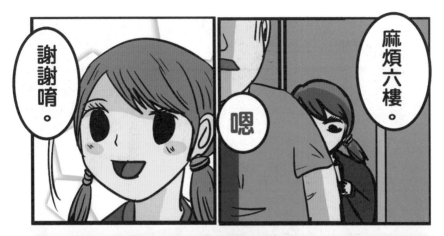

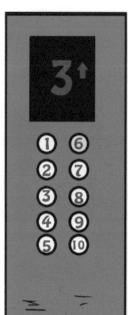

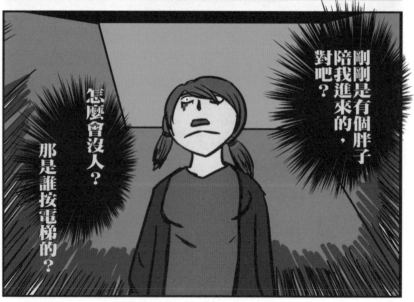

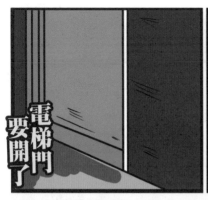

電梯門要開了

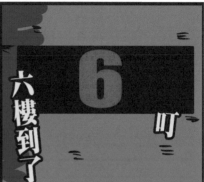

六樓到了

叮

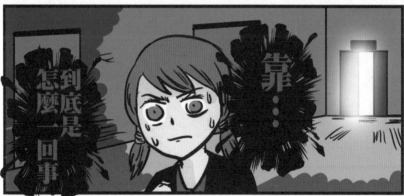

到底是怎麼一回事

靠……

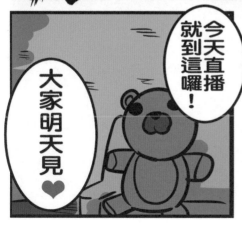

今天直播就到這囉！

大家明天見♥

晚上十二點

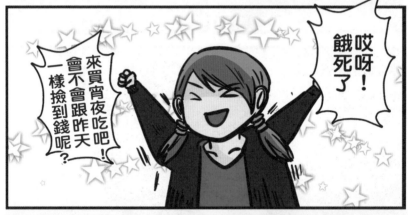

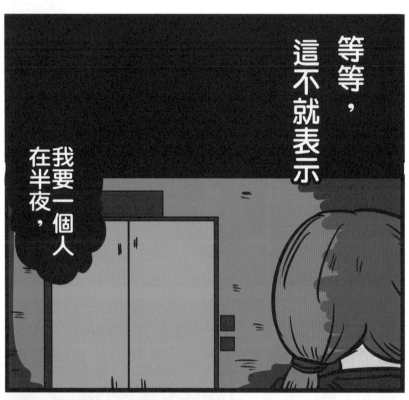

等等，這不就表示

我要一個人在半夜，

搭。電。梯

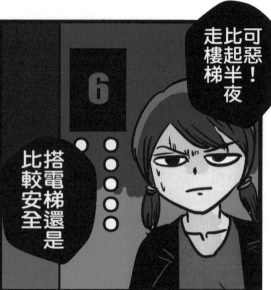

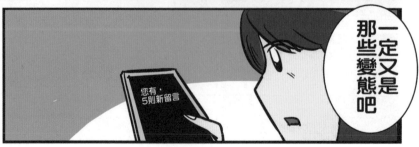

開啟

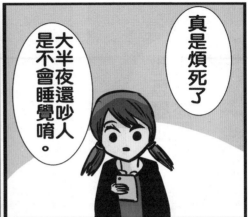

真是煩死了

大半夜還吵人是不會睡覺唷。

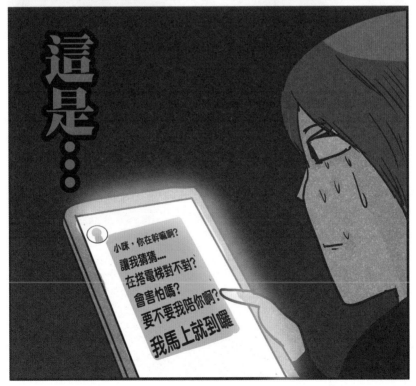

這是…

小咪，你在幹嘛啊?
讓我猜猜....
在搭電梯對不對?
會害怕嗎?
要不要我陪你啊?
我馬上就到囉

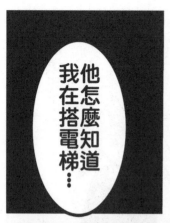

他怎麼知道
我在搭電梯…

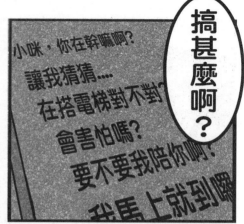

小咪，你在幹嘛啊?
讓我猜猜….
在搭電梯對不對?
會害怕嗎?
要不要我陪你啊?
我馬上就到囉

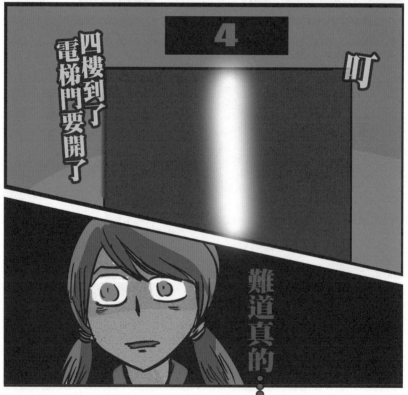

4

四樓到了
電梯門要開了

叮

難道真的…

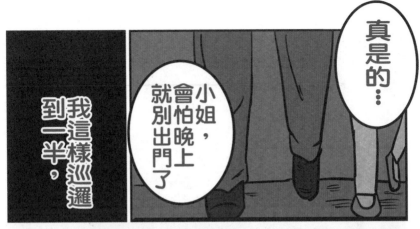

真是的…

小姐，會怕晚上就別出門了

我這樣巡邏到一半，

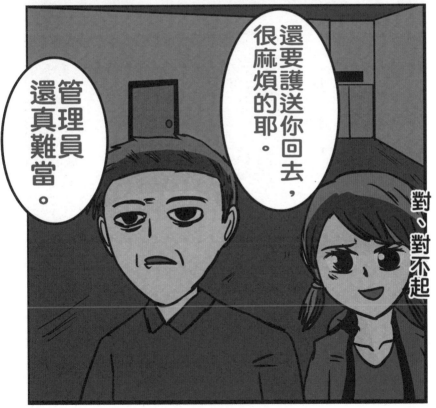

還要護送你回去，很麻煩的耶。

管理員還真難當。

對、對不起

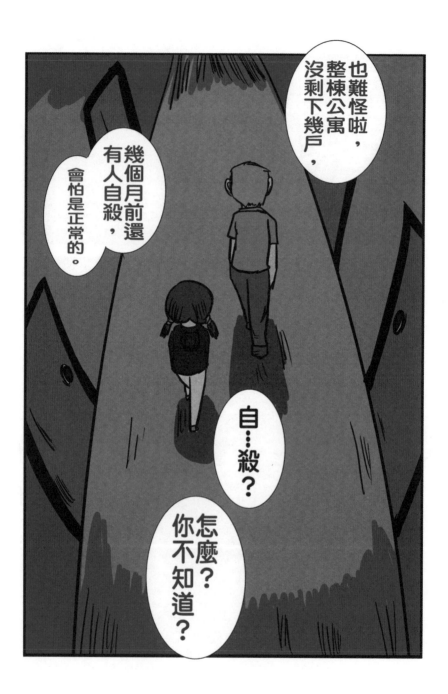

對啊

我們走到底，走廊

不是都有扇窗戶嗎？

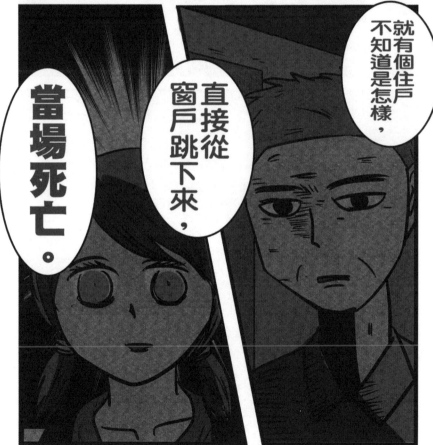

就有個住戶不知道是怎樣，

直接從窗戶跳下來，

當場死亡。

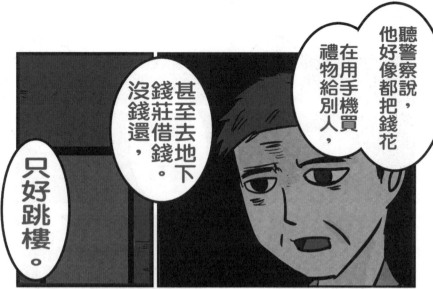

聽警察說，他好像都把錢花在用手機買禮物給別人，

甚至去地下錢莊借錢。沒錢還，

只好跳樓。

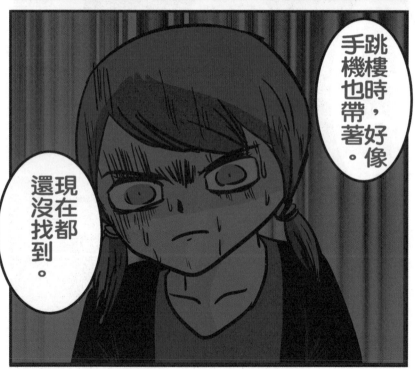

跳樓時，好像手機也帶著。

現在都還沒找到。

好了，你的房間到了

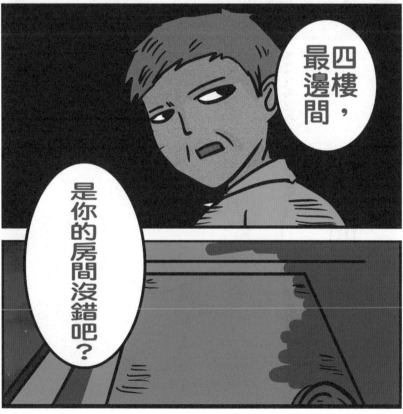

四樓，最邊間

是你的房間沒錯吧？

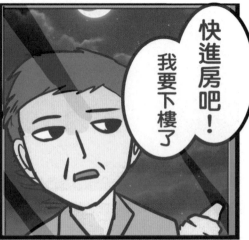
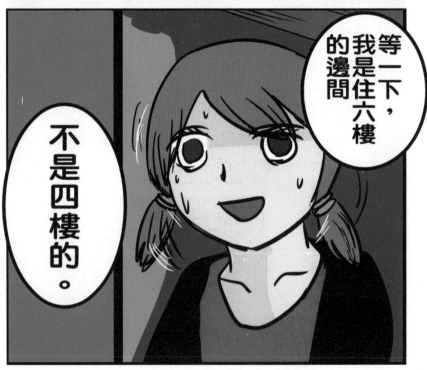

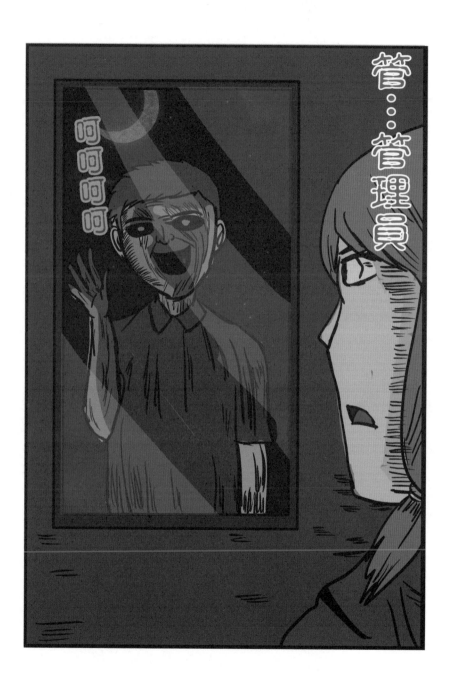

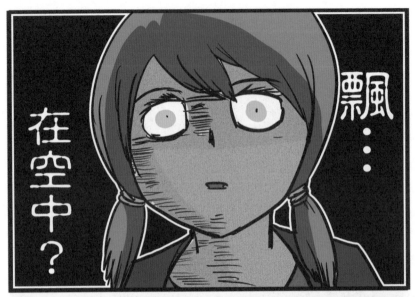

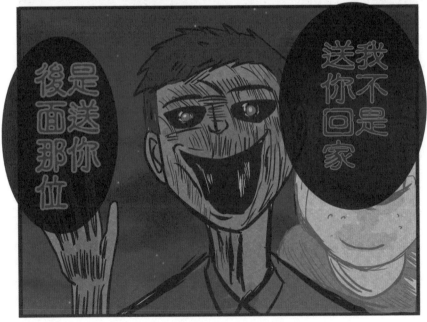

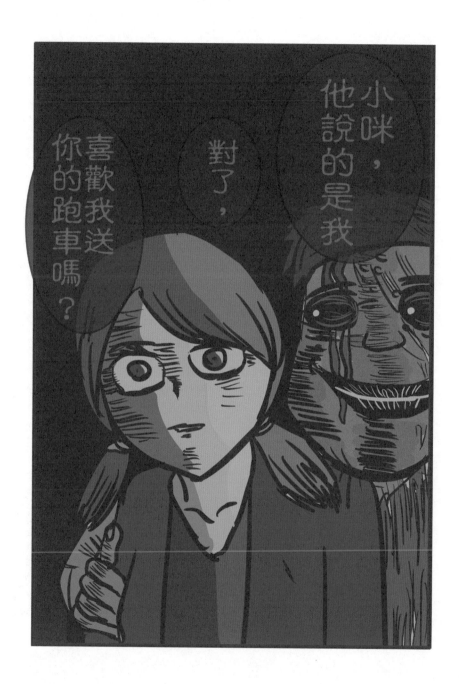

微疼悄悄說

我很喜歡一種鬼故事，故事本身沒頭沒尾，可是有幾個點讓人害怕就好了。

就像故事裡的管理員，為什麼要幫男鬼？男鬼又是怎麼找上女主角的？

但這些都不重要。

重要的是，喜歡某些情節、單純的恐怖、意外地有驚恐點。

這樣就夠了。

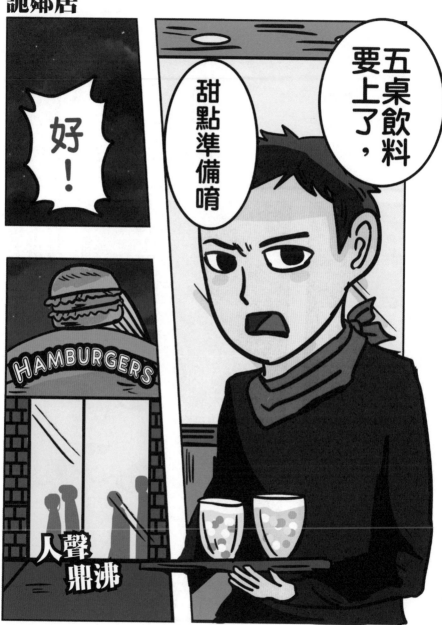

詭鄰居

五桌飲料要上了，

甜點準備唷

好！

HAMBURGERS

人聲鼎沸

掰掰！

再見囉。

我叫阿國，是一個在美式餐廳上班的正職員工

每天除了上班，下班後我就是直接回公寓

晚餐就吃滷味吧

而今天要我跟大家分享租屋的故事

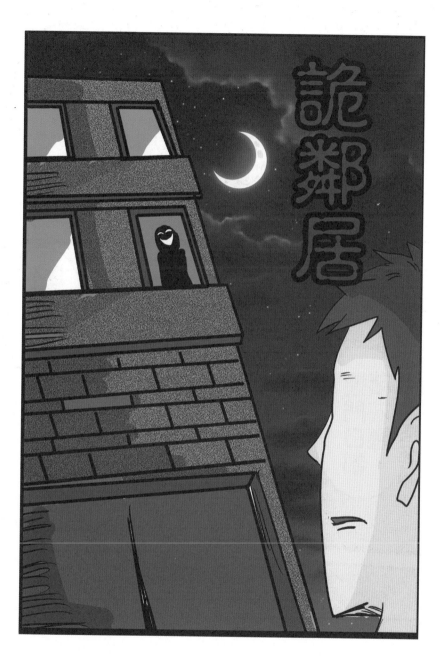

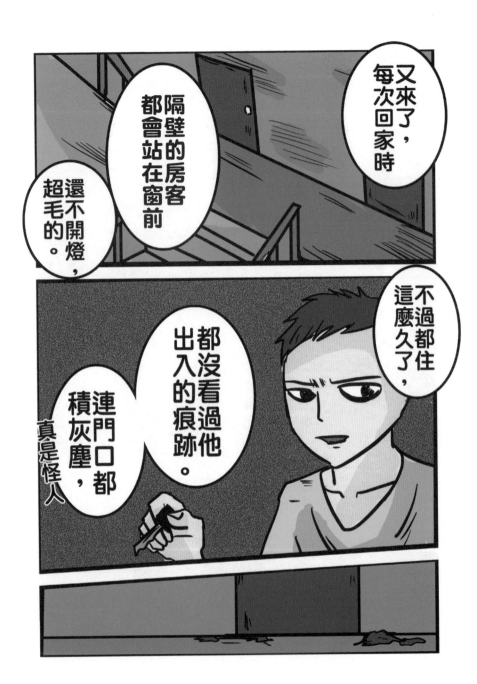

隔天早上

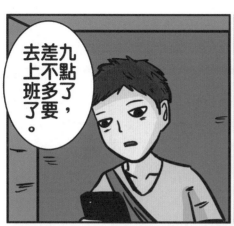

九點了，差不多要去上班了。

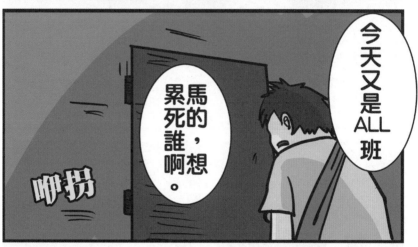

今天又是ALL班

馬的，想累死誰啊。

咿拐

甚麼聲音？

嗯？

咿拐

咿拐

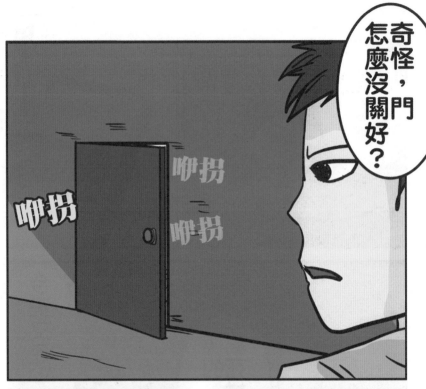

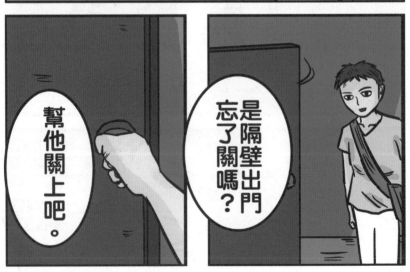

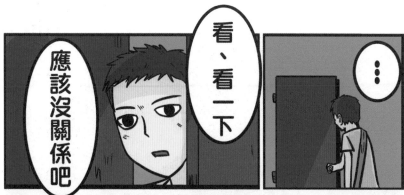

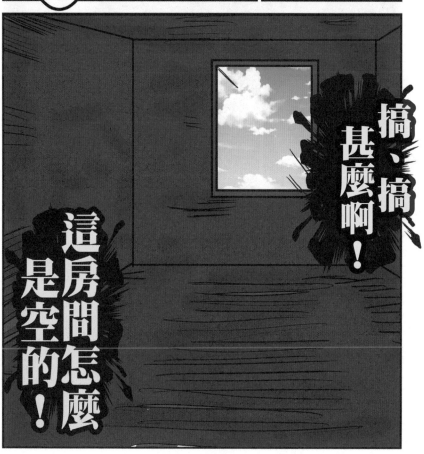

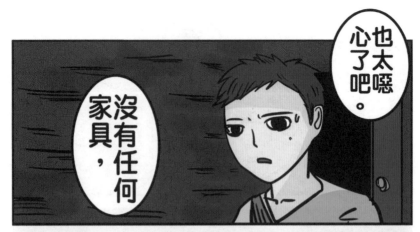

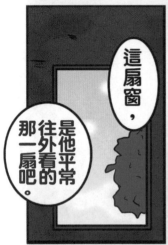

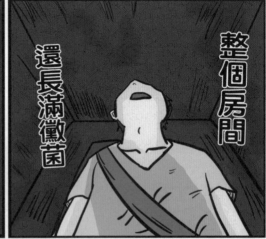

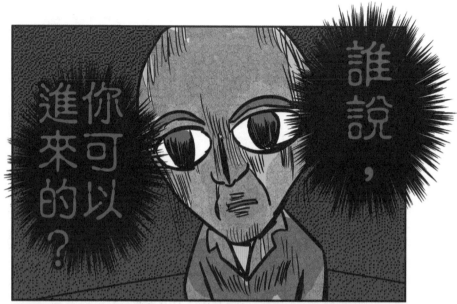

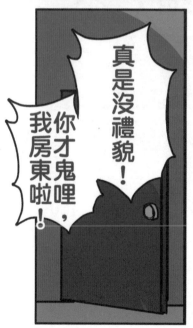

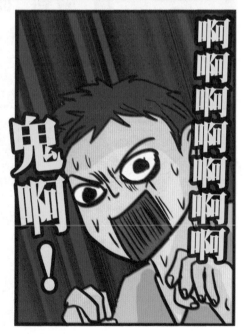

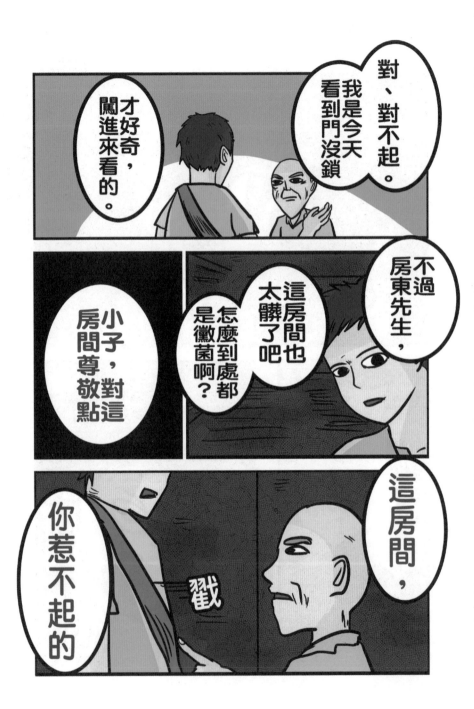

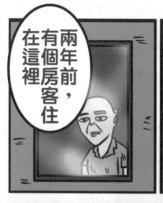

兩年前，有個房客住在這裡

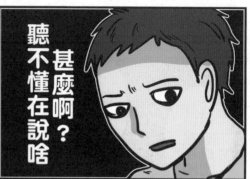

甚麼啊？聽不懂在說啥

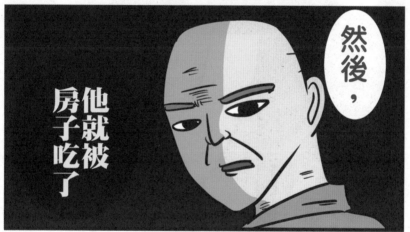

然後，他就被房子吃了

吃了？

同學，你真的要租這間房啊？

我對！我要租

這間我本來是當倉庫的，

我可是不附任何家具唷！

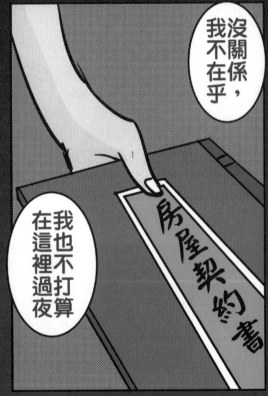

沒關係，我不在乎

我也不打算在這裡過夜

房屋契約書

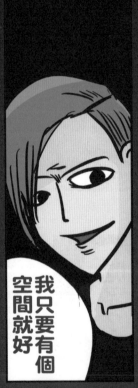

我只要有個空間就好

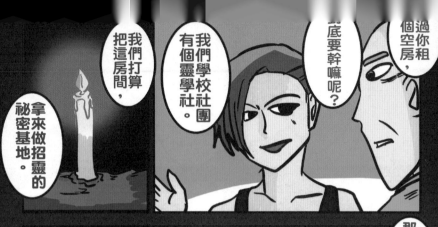

過你租個空房,

到底要幹嘛呢?

我們學校社團有個靈學社。

我們打算把這房間,

拿來做招靈的祕密基地。

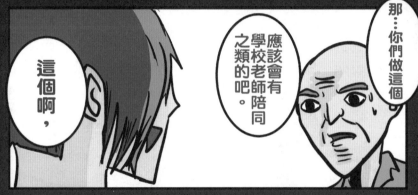

那⋯你們做這個

應該會有學校老師陪同之類的吧。

這個啊,

完全

沒有

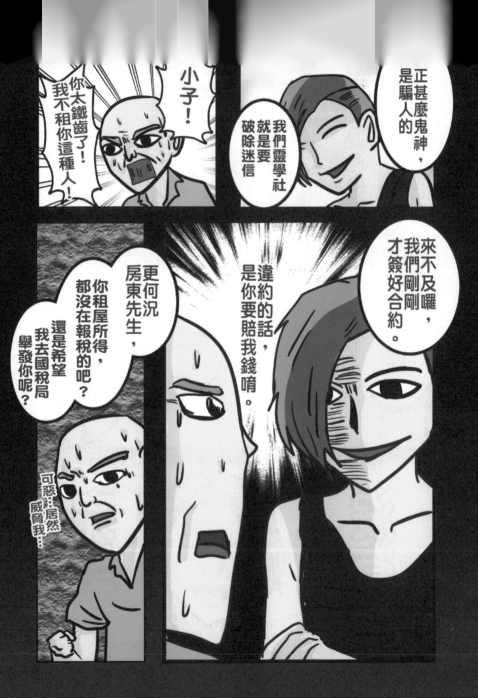

當天晚上

今天的招靈大會，不知道是甚麼招靈法？

管它是甚麼，能夠見鬼就好！

先別說這個了，長毛在樓上等我們。

各位同學，歡迎光臨，

直接上來吧，招靈大會已經準備好囉。

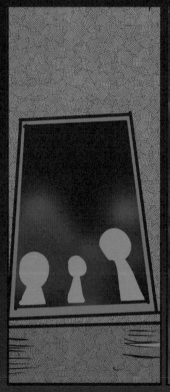

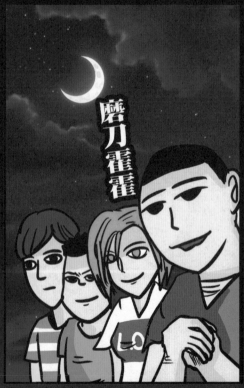

磨刀霍霍

各位同學，

大家都知道碟仙吧。

今天我們玩的

用我本人的血，

滴在碟子上，

再請你們跟我一起召喚，

身邊的靈體。

詭鄰居

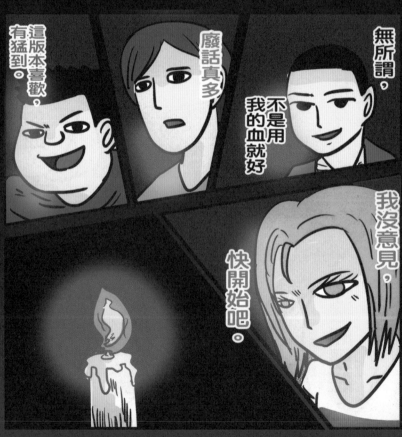

如何啊，各位？

這加強版的碟仙，大家沒意見吧？

無所謂，不是用我的血就好

廢話真多

這版本喜歡，有猛到。

我沒意見，快開始吧。

既然大家都ok的話

那我們就

開始吧。

碟仙、碟仙，請出來

這群孩子真不知天高地厚。

不知道他們結束了沒？

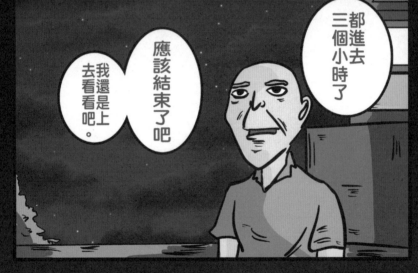

都進去三個小時了

應該結束了吧

我還是上去看看吧。

真是的，租個房子還要這樣心驚膽戰的

3F

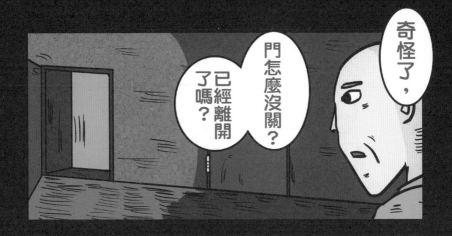

奇怪了，門怎麼沒關？已經離開了嗎？

雖然裡面是空的，但離開至少也把門關上吧。

救命啊…

房東先生，我在這…

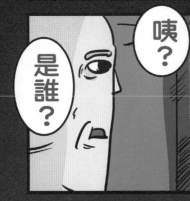

咦？

是誰？

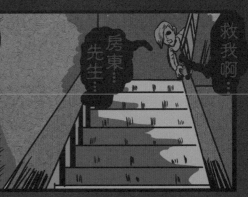

房東先生

救我啊…

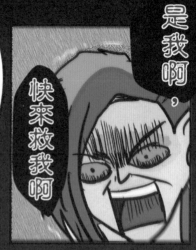

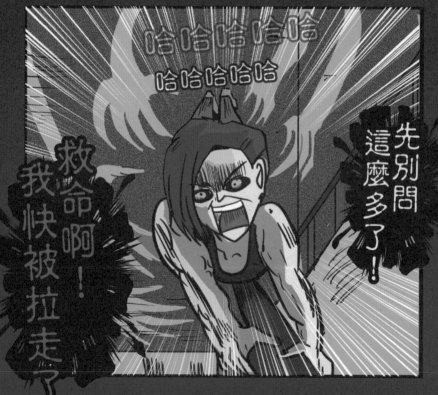

是我啊，快來救我啊

原來是你啊，

到底在樓梯間幹嘛啊？

哈哈哈哈哈哈
哈哈哈哈哈

先別問這麼多了！

救命啊！我快被拉走了

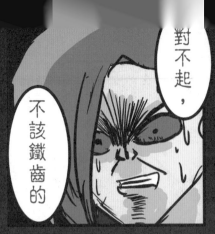

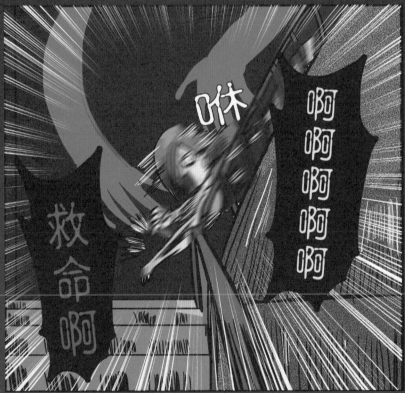

就這樣，那個同學

不知道被甚麼人抓著，懸空地被拖上樓。

而當我衝上頂樓想去救他時，

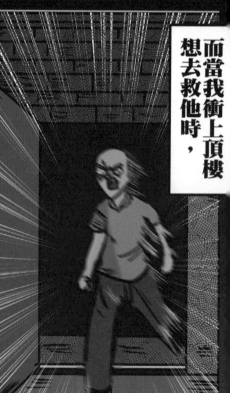

你⋯

還好吧⋯

怪奇微微疼

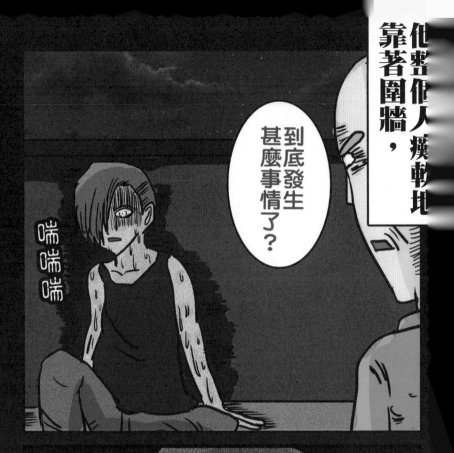

他整個人癱軟地靠著圍牆，

到底發生甚麼事情了？

看起來非常虛弱。

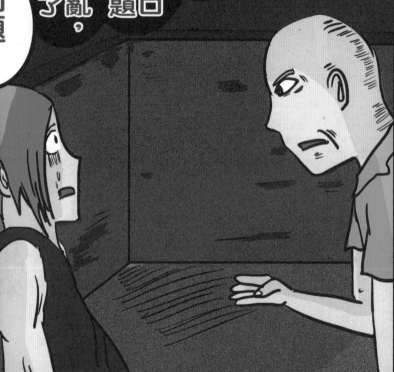

你們到底幹了甚麼好事？

其他人呢？怎麼只剩你

我不知道…

我們只是隨口問了碟仙問題，當時很混亂，大家都跑了

問題？

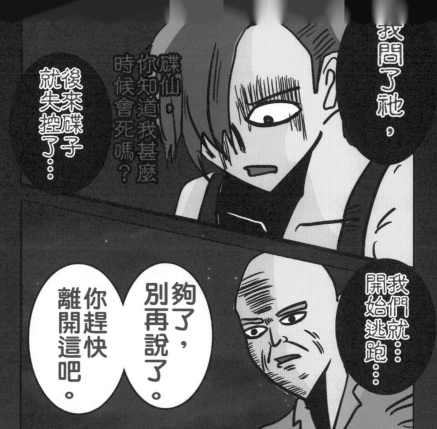

我問了祂，

碟仙，你知道我甚麼時候會死嗎？

後來碟子就失控了⋯

我們就⋯開始逃跑⋯

夠了，別再說了。

你趕快離開這吧。

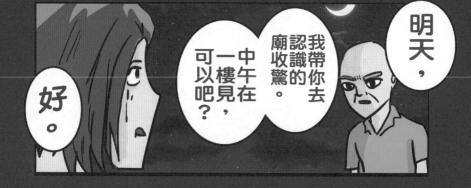

明天，

我帶你去認識的廟收驚。

中午在一樓見，可以吧？

好。

隔天中午

奇怪了，

人怎麼還不出現。

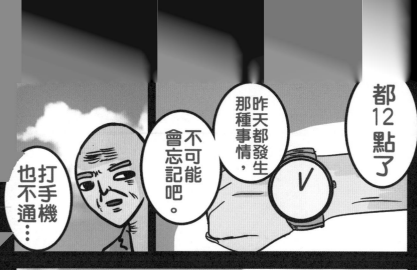

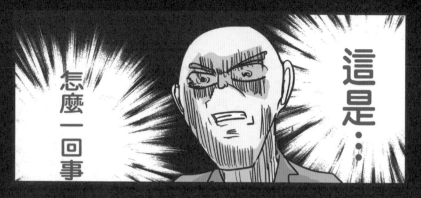

這是⋯

怎麼一回事

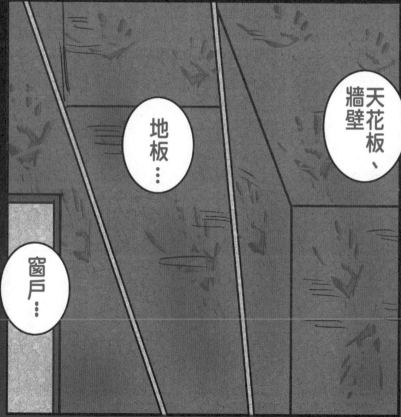

天花板、牆壁

地板⋯

窗戶⋯

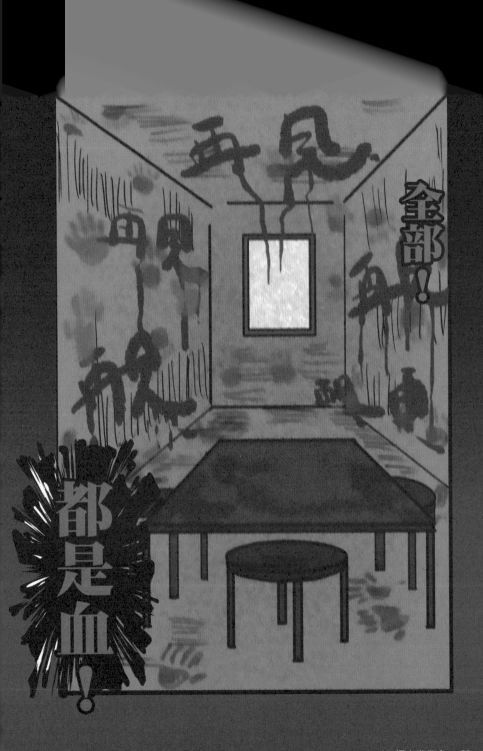

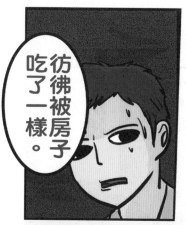

彷彿被房子吃了一樣。

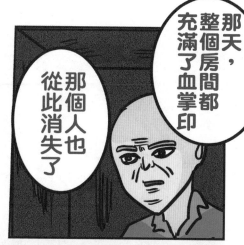

那個人也從此消失了

那天，整個房間都充滿了血掌印

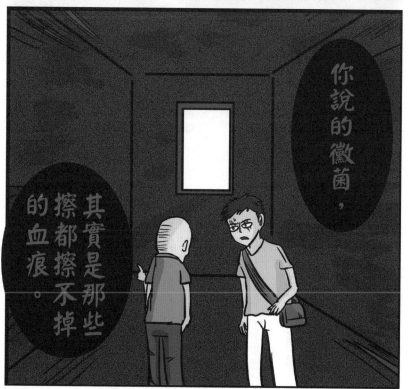

你說的黴菌，

其實是那些擦都擦不掉的血痕。

那天晚上，我下班後

開始考慮搬家這件事情。

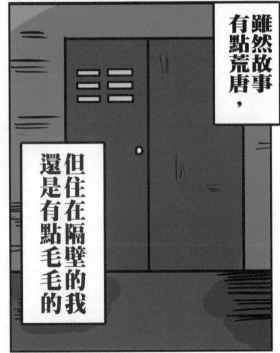

雖然故事有點荒唐，

但住在隔壁的我還是有點毛毛的

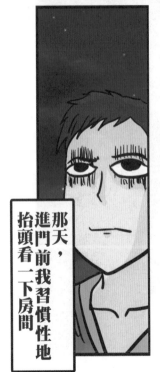

那天，進門前我習慣性地抬頭看一下房間

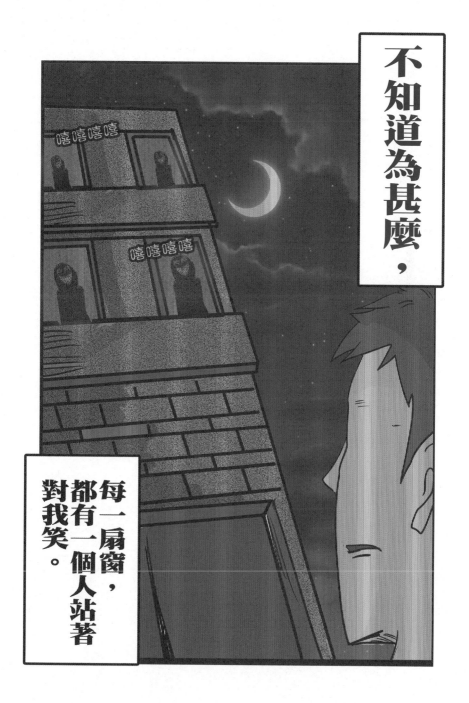

微疼悄悄說

這篇故事，是我覺得全書最毛的一篇。

因為某種程度上，這是個荒誕而不切實際的故事。

但仔細想想，靈異事件就是因為不切實際才讓人害怕。

而且其中隨意一個環節發生在自己的身上都很可怕——

如果回家時看到整棟房子的窗戶都有人看著你笑，這就夠嚇得不敢回家了吧！

總而言之，靈異，不需要合理。

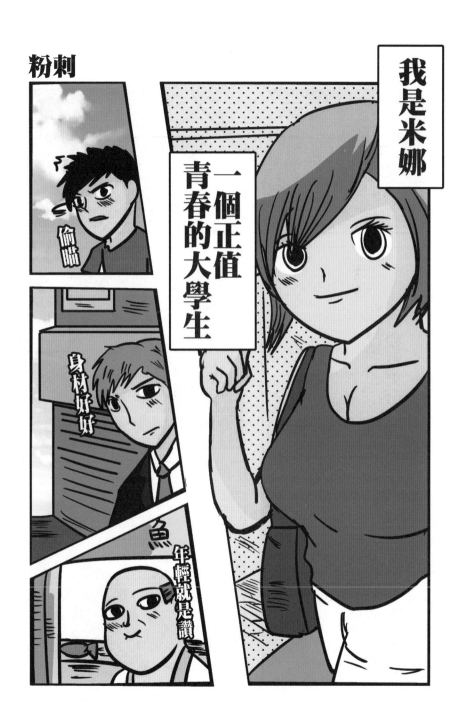

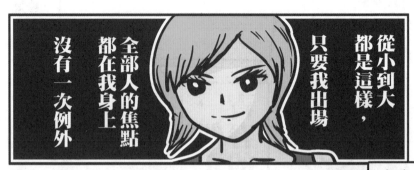

從小到大都是這樣，只要我出場全部人的焦點都在我身上沒有一次例外

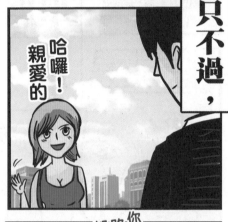

只不過，

哈囉！親愛的

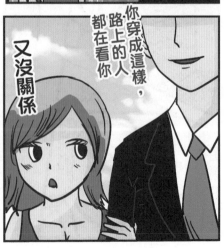

又沒關係

你穿成這樣，路上的人都在看你

我只要你有看我就好了！

我已經名花有主囉

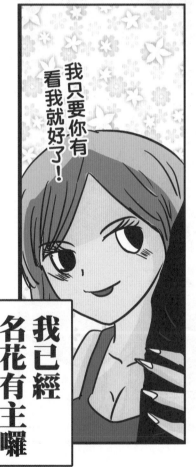

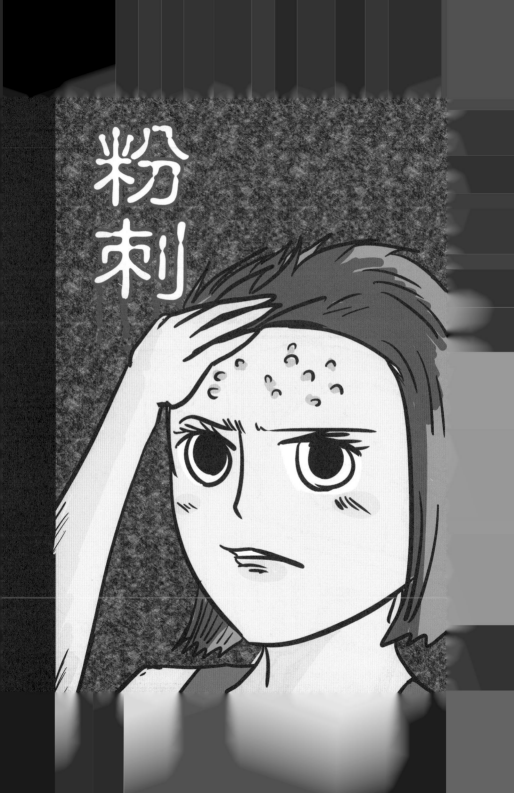

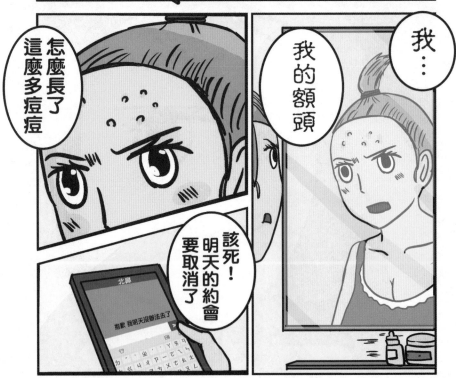

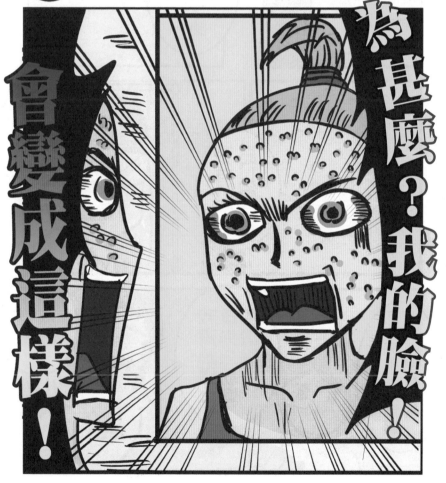

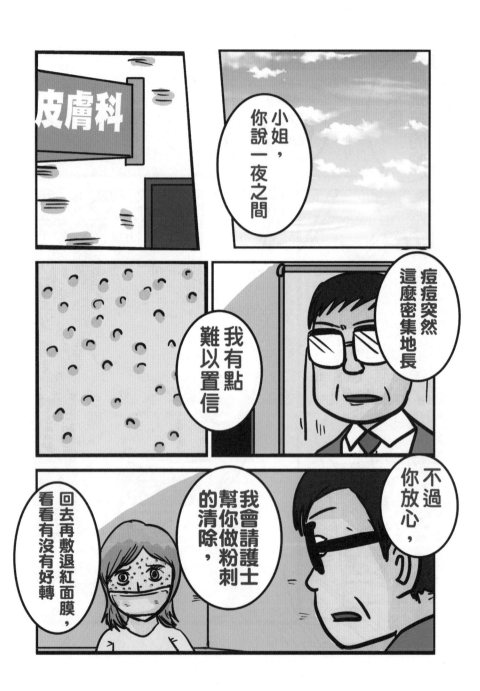

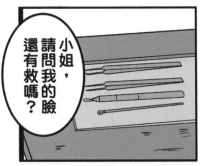

小姐，請問我的臉還有救嗎？

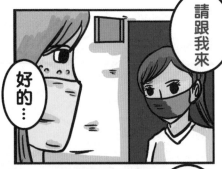

請跟我來

好的…

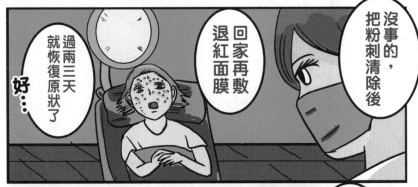

沒事的，把粉刺清除後

回家再敷退紅面膜

過兩三天就恢復原狀了

好…

那我開始清除囉

噗溜

下壓

刺

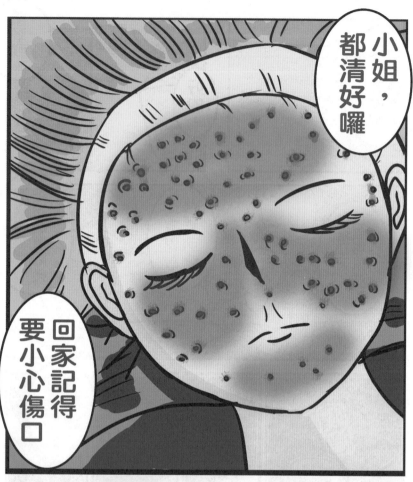

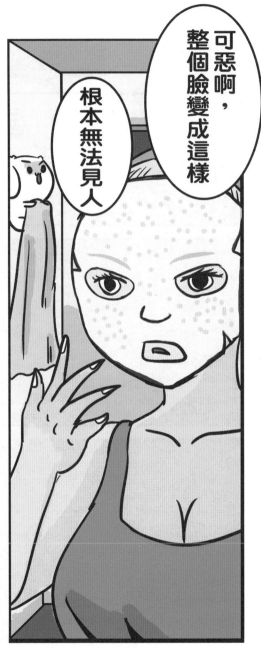

最貴的保養品

最有效的藥膏

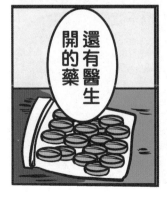

還有醫生開的藥

可惡啊，整個臉變成這樣

根本無法見人

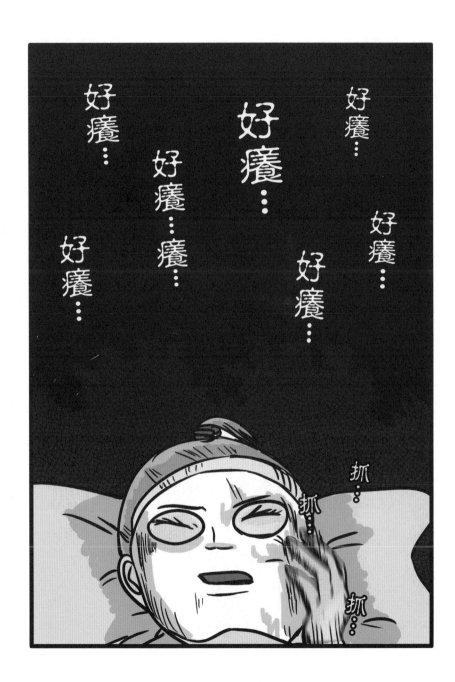

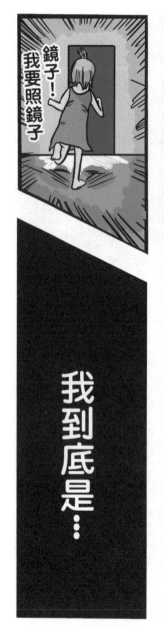

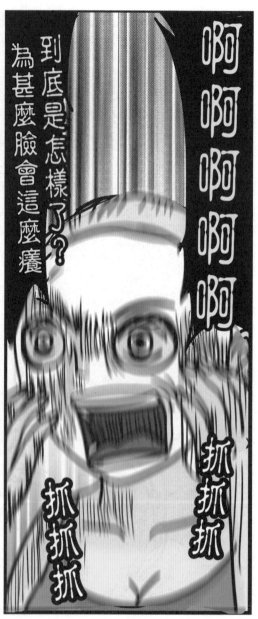

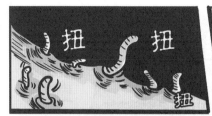

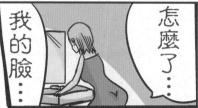

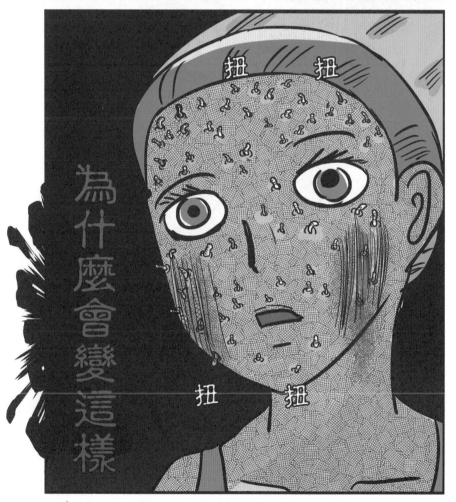

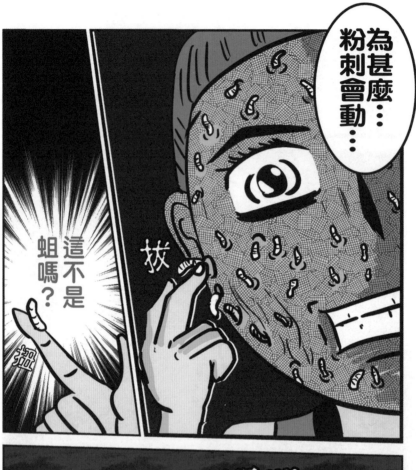

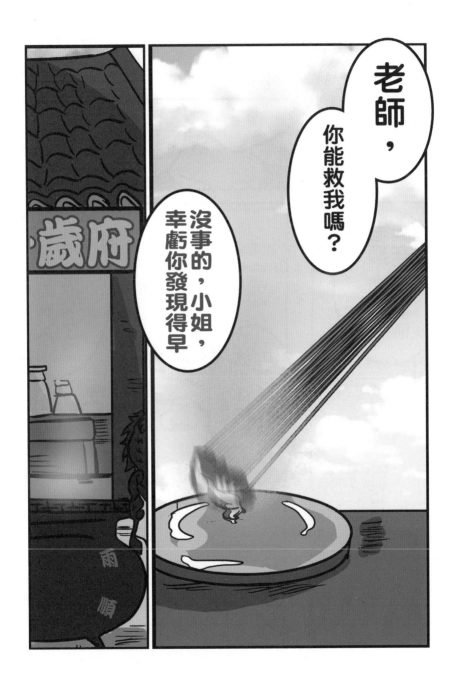

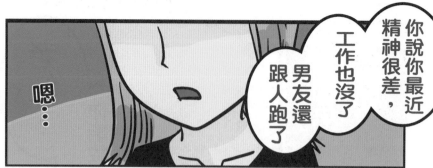

嗯⋯

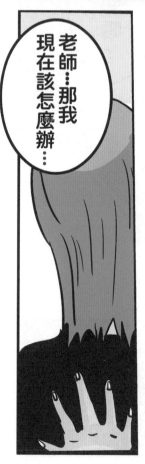

老師⋯那我現在該怎麼辦⋯

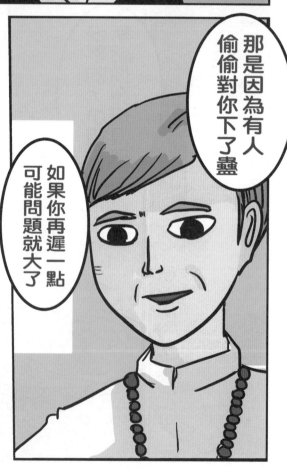

你說你最近精神很差，工作也沒了男友還跟人跑了

那是因為有人偷偷對你下了蠱

如果你再遲一點可能問題就大了

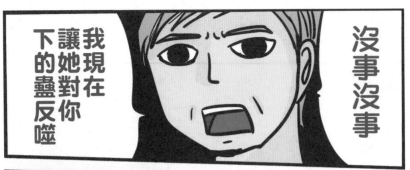

沒事沒事

讓我現在對你下的蠱反噬她現在

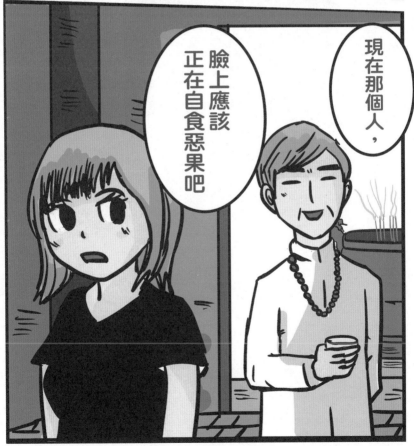

現在那個人，

臉上應該正在自食惡果吧

不知道大家有沒有長過粉刺的經驗？

有時候真的滿羨慕皮膚好的人，

不會有黑頭粉刺或開鎖性粉刺築巢在臉上，肆意騷擾。

但如果有天，自己臉上長出的不是粉刺，而是白白扭動的蛆呢？

最近幾個月，身邊有個朋友因為諸事不順，而被帶到宮廟做化解。

師父說，因為有人對他施了不好的法術，才會每件事都不順遂。

師父還提醒，這應該是熟人所為，因為這法術需要用到身體髮膚做為材料，才能對他施法。

師父將他身上的法術化解後，要他可以多留意身邊親友是否有人最近出事，因為化解後會反噬想害他的人。

結果沒兩天，發現一個常來他家的親戚，右手意外摔傷了。

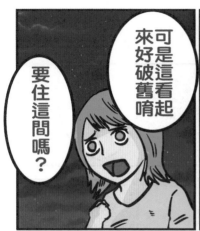

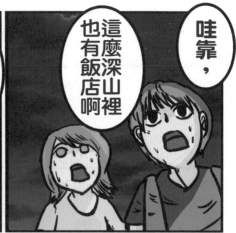

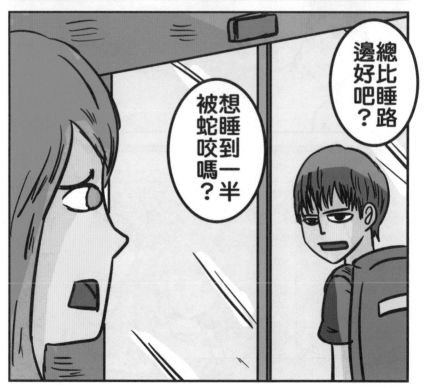

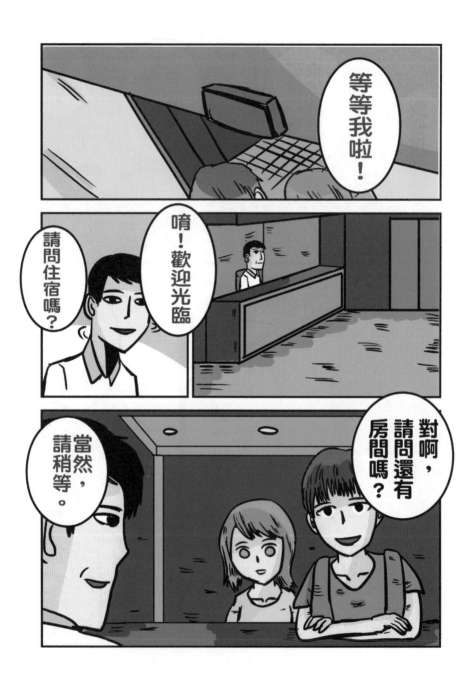

這可是，我們的

我幫你選個最棒的房間

服務台

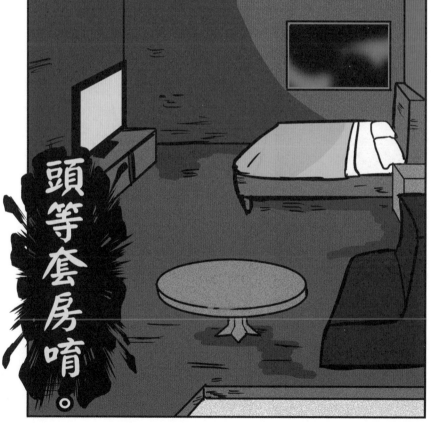

頭等套房唷。

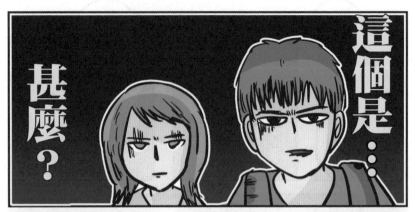

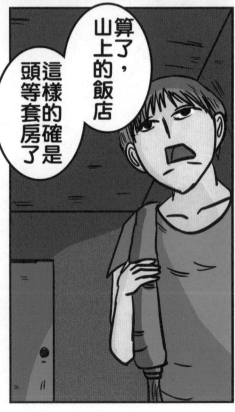

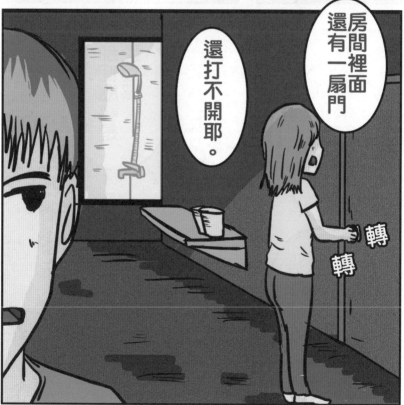

等一下啦，你別轉。

這第三個門要幹嘛的？

除了門口、還有浴室門

咯咯咯

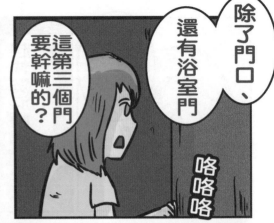

那個應該是連通房。

連通房，那是甚麼啊？

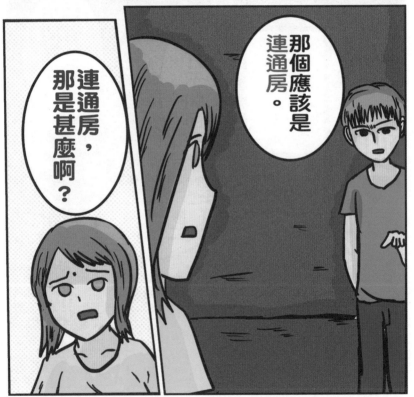

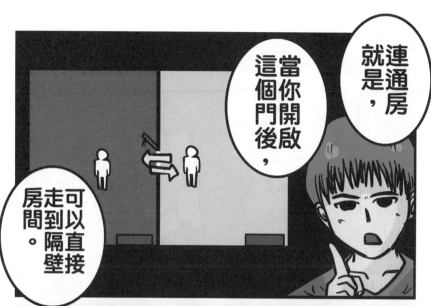

連通房就是，當你開啟這個門後，可以直接走到隔壁房間。

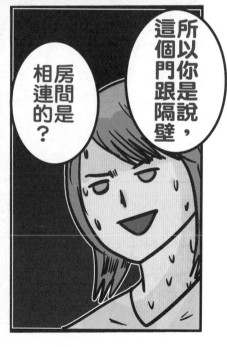

所以你是說，這個門跟隔壁房間是相連的？

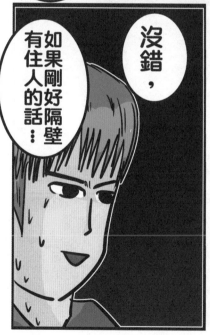

沒錯，如果剛好隔壁有住人的話…

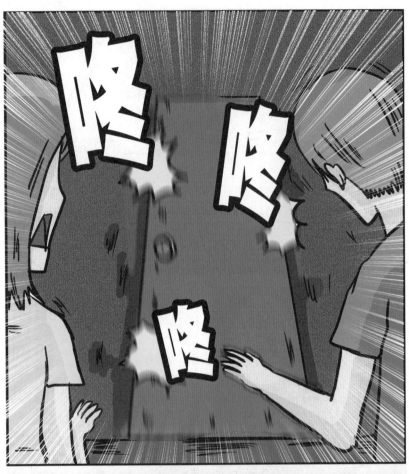

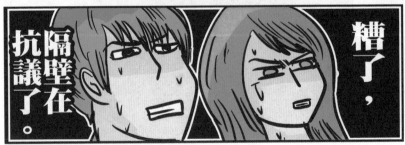

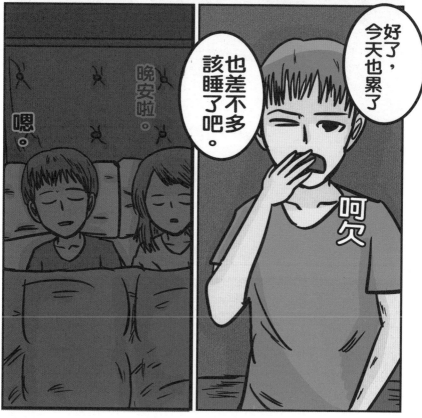

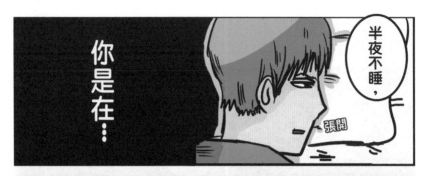

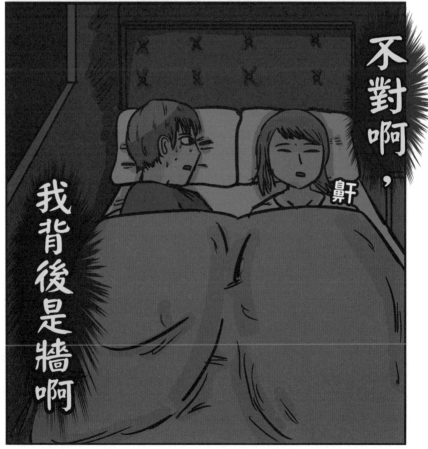

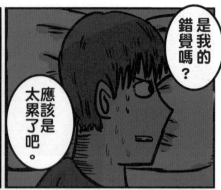

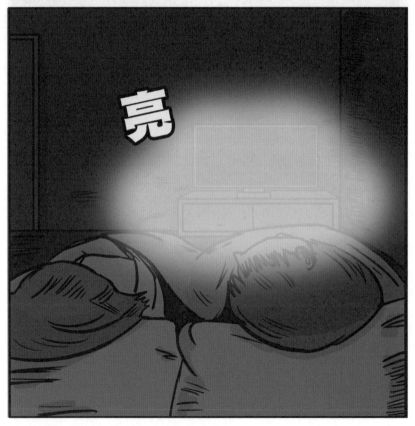

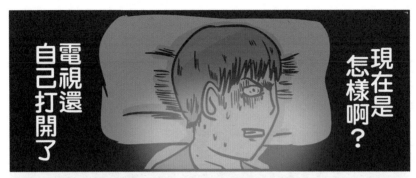

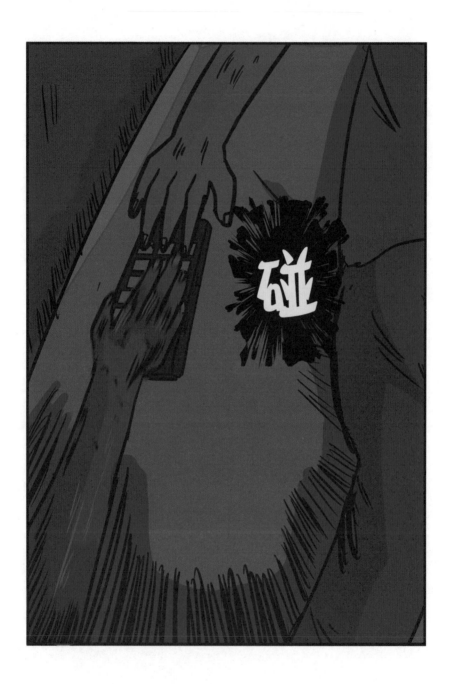

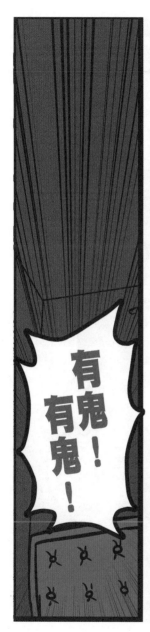

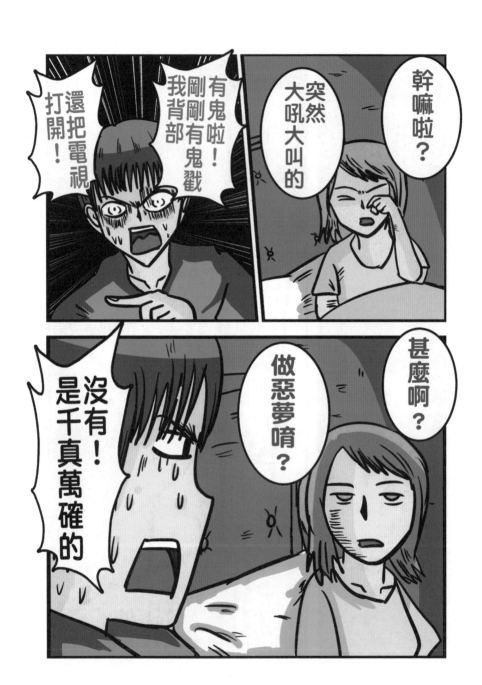

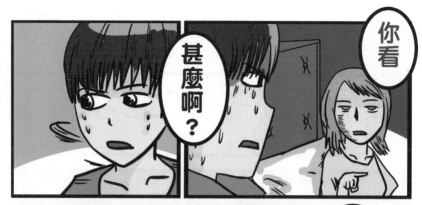

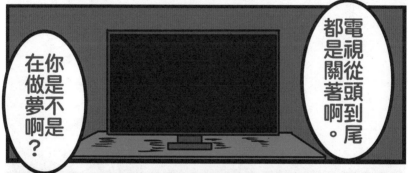

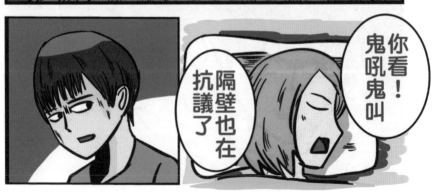

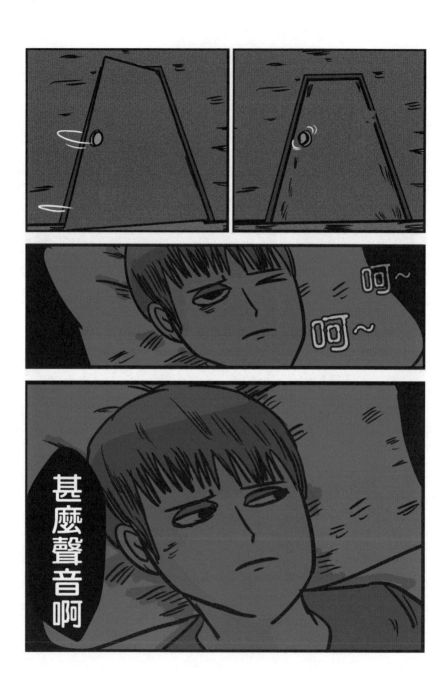

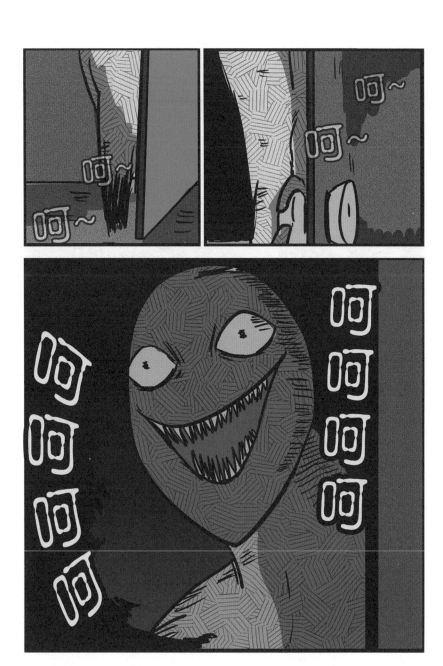

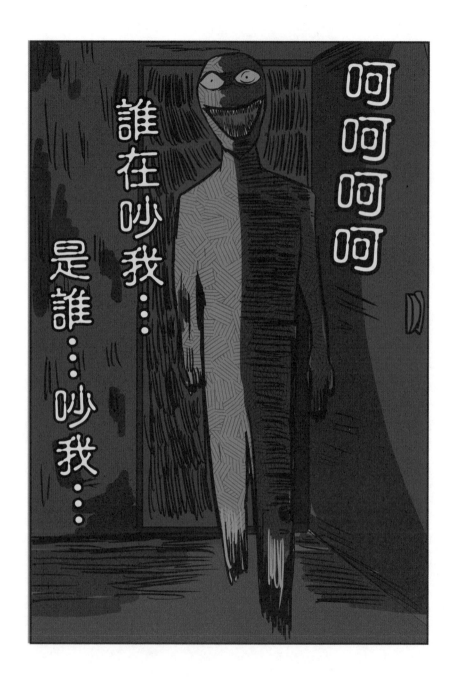

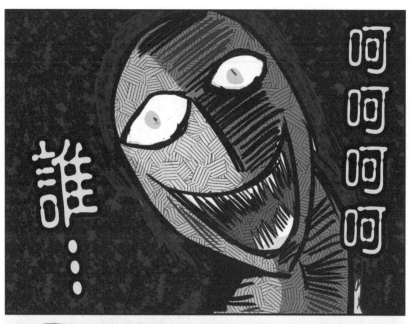

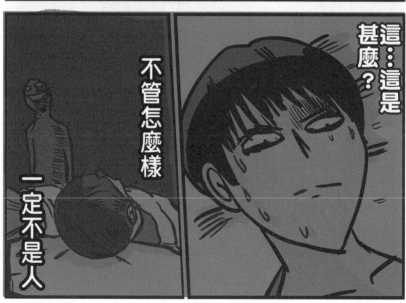

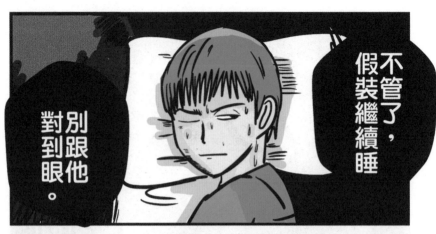

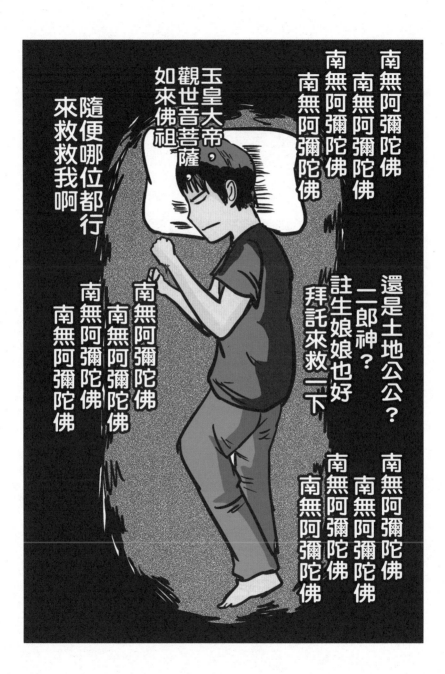

南無阿彌陀佛
南無阿彌陀佛
南無阿彌陀佛
南無阿彌陀佛

如來佛祖
觀世音菩薩
玉皇大帝
隨便哪位都行
來救救我啊

南無阿彌陀佛
南無阿彌陀佛
南無阿彌陀佛
南無阿彌陀佛

還是土地公公？
一郎神？
註生娘娘也好
拜託來救一下

南無阿彌陀佛
南無阿彌陀佛
南無阿彌陀佛
南無阿彌陀佛

呵呵呵

誰在吵我？

都睡了啊？

沒人吵我

回去吧

回去吧

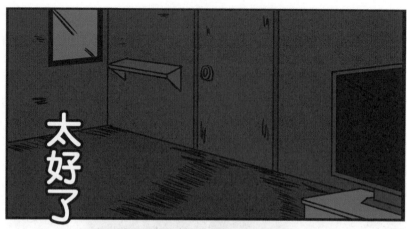

太好了

他走了

呵呵呵呵

抓到了
抓到了

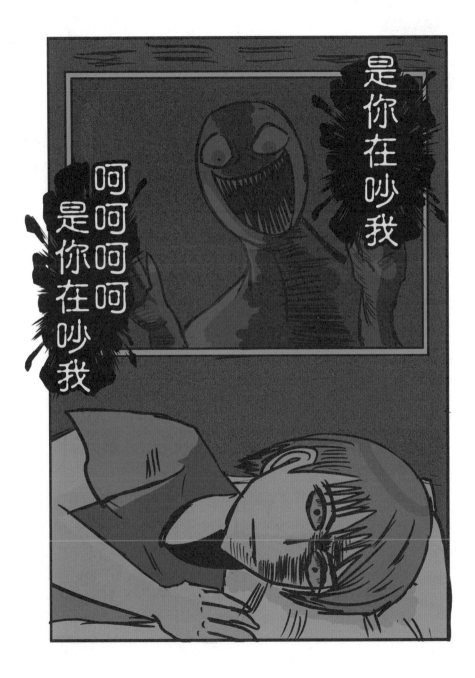

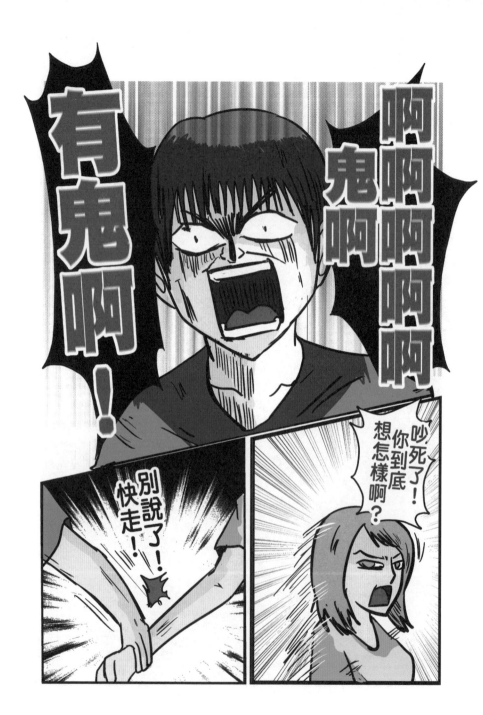

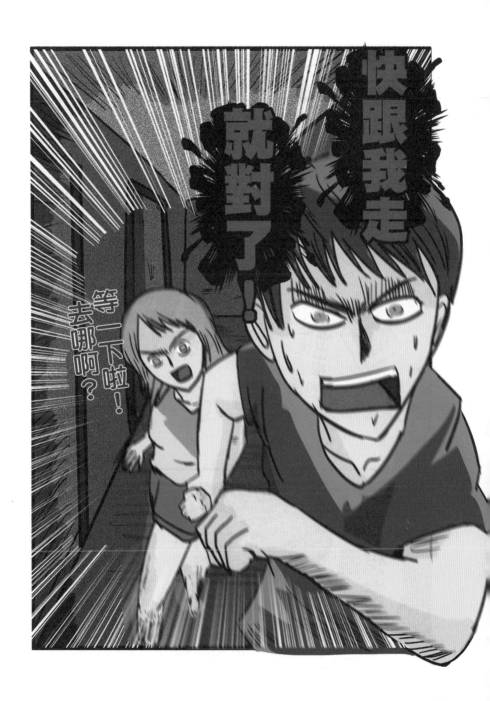

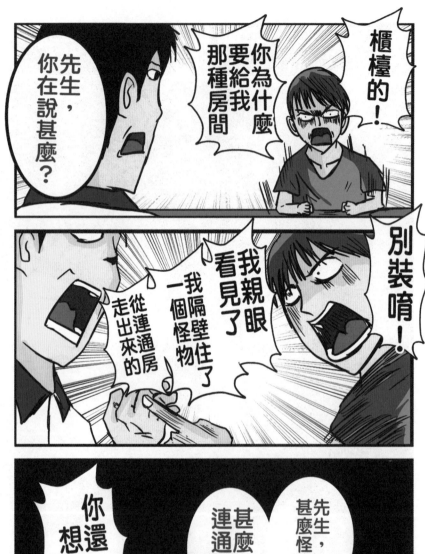

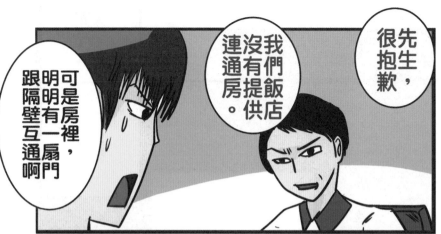

先生，很抱歉，我們飯店沒有提供連通房。

可是房裡明明有一扇門跟隔壁互通啊

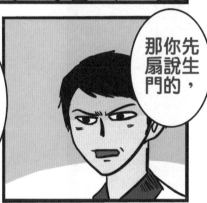

那先生你說的，那扇門，是不可能通到隔壁房的

我們房間裡那扇門，打開後，

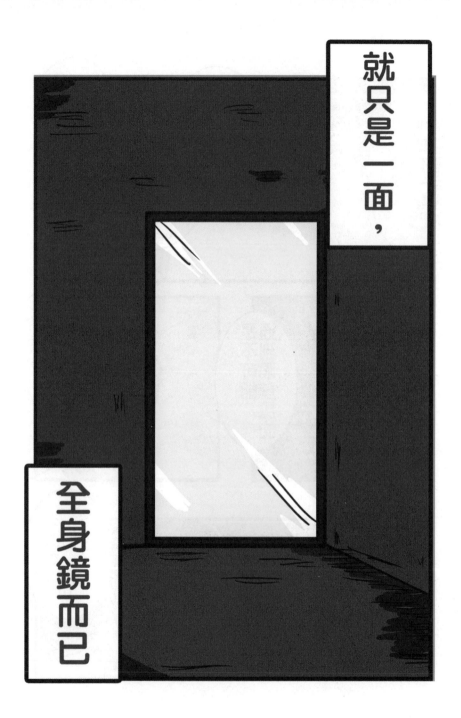

就只是一面，

全身鏡而已

微疼悄悄說

這故事改編自我第一次去泰國旅遊時入住的旅館。

我記得那次是和媽媽還有兩個弟弟一起去，我跟二弟睡一間，三弟與媽媽同住。

到了最後一天，住進第三間飯店。

那間飯店的房間格局，就是漫畫所說的「連通房」。

入住時，我和其他人都感受到詭異的壓迫感，但也不知從何說起，當晚領隊更是要求我們聚在一起，在房內玩牌聊天。

直到隔天，搭上要回機場的巴士時，領隊才說好險昨天沒事，「因為聽說前一天，有一整層的旅行團，都看到有個女人推著嬰兒車，從連通房，一間穿過一間。」

摸摸腳

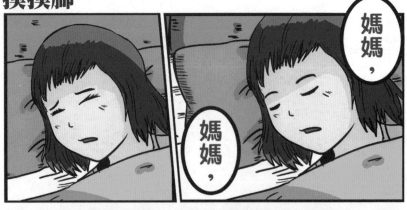

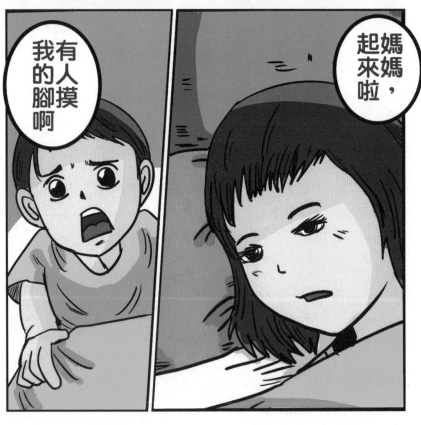

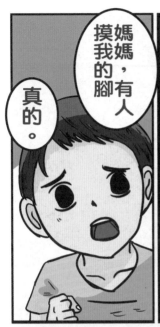

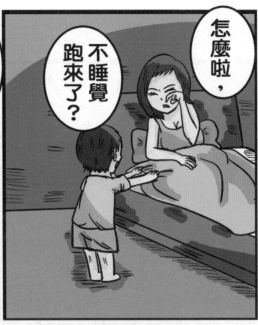

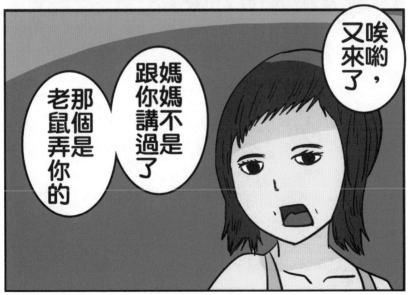

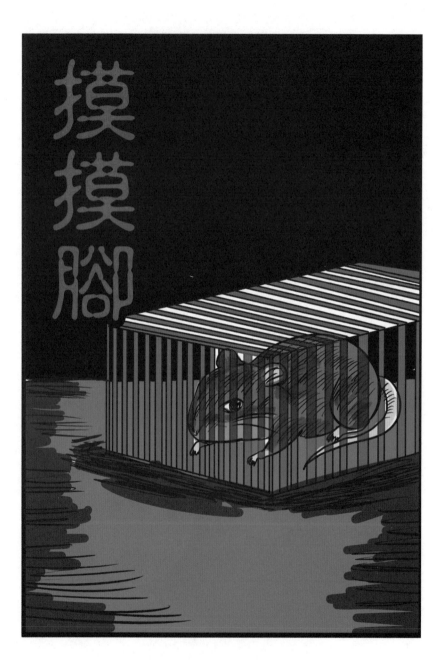

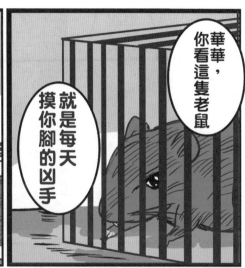

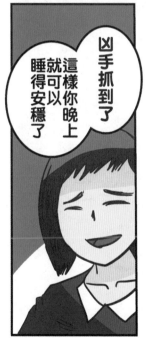

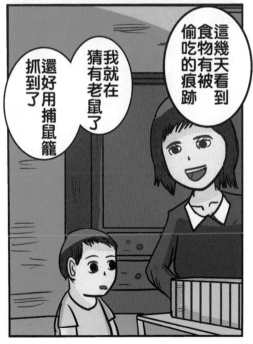

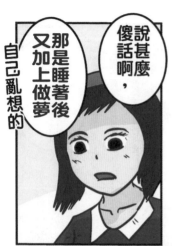

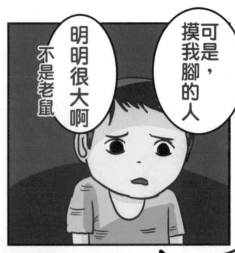

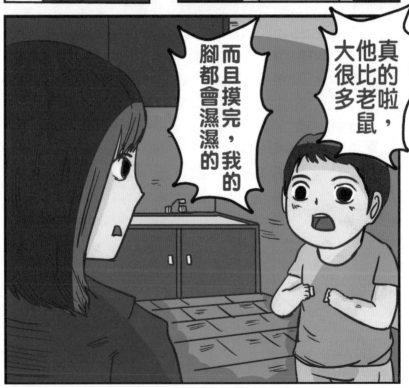

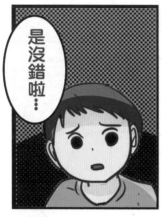

是沒錯啦…

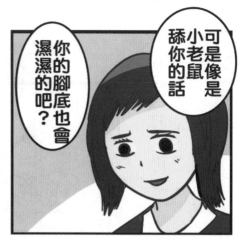

可是像是小老鼠舔你的話

你的腳底也會濕濕的吧？

好啦，乖！趕快換衣服

不然上幼稚園要遲到囉

當天晚上

華華，睡覺囉！

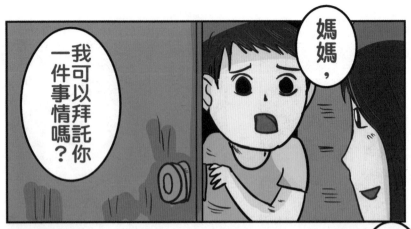

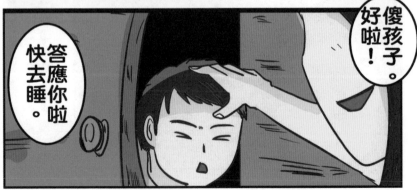

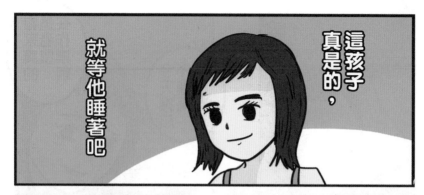

這孩子真是的，就等他睡著吧

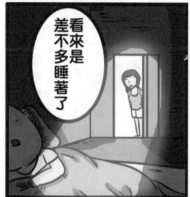

看來是差不多睡著了

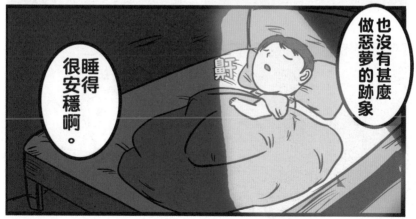

也沒有甚麼做惡夢的跡象

睡得很安穩啊。

鼾

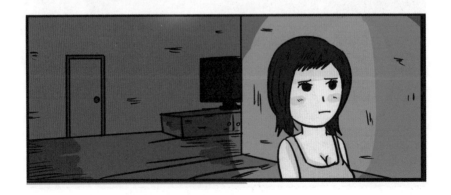

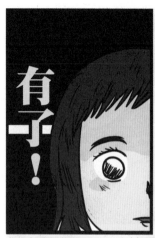

有子！

總覺得，
好像哪裡怪怪的
卻又說不上來…

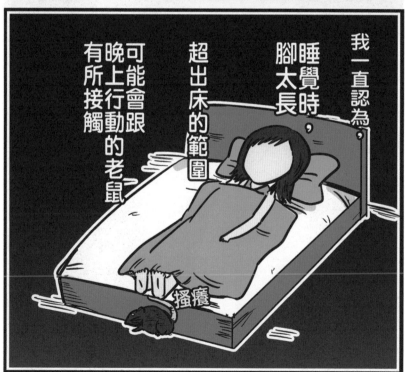

我一直認為，
睡覺時，
腳太長，
超出床的範圍
可能會跟
晚上行動的老鼠
有所接觸

搔癢

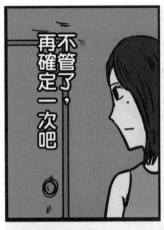

不管了，再確定一次吧

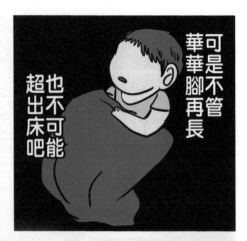

可是不管華華腳再長也不可能超出床吧

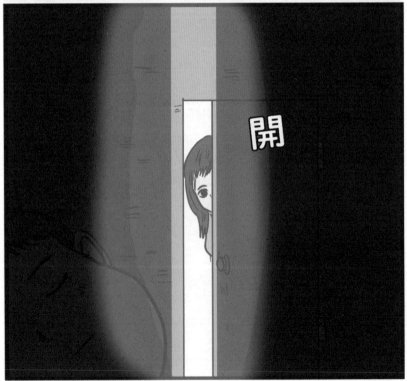

開

微疼悄悄說

腳底板這個故事，其實發生在我小的時候。

大概在念幼稚園時，我和父母、親戚同住在一個工廠內。

爸爸常在工廠外抓到老鼠、蛇等野生動物。

某晚睡覺時，我總覺得有東西在搔我的腳底板，我醒來時，卻又停止。

隔日告訴爸媽這件事，卻只被搪塞說該抓一下老鼠了。

而這樣的情況一直持續到搬家前，之後我就再也沒遇過這樣的事。

長大後回想起來：哪有老鼠能夠鑽入棉被，只搔癢就消失的呢？

發燒

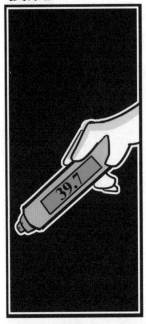

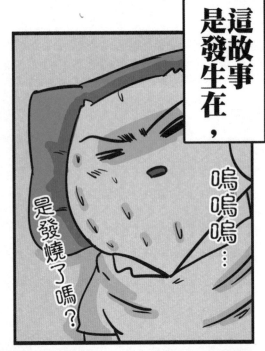

這故事是發生在，

嗚嗚嗚…

是發燒了嗎？

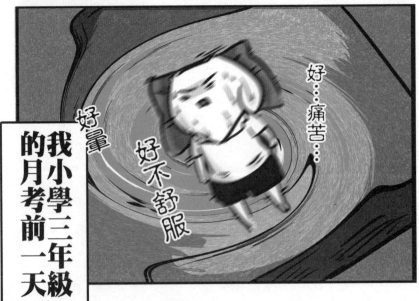

好…痛苦…

好暈

好不舒服

我小學三年級的月考前一天。

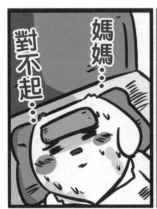

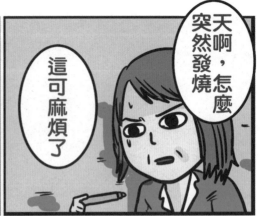

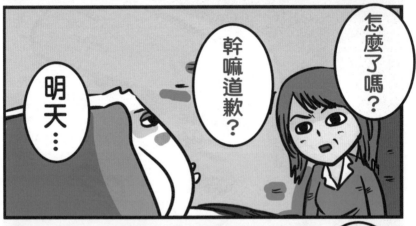

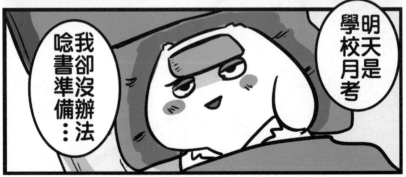

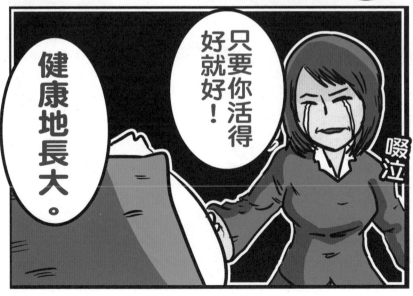

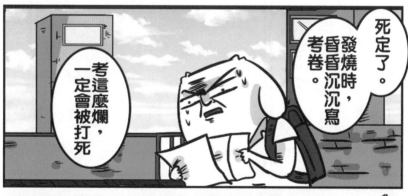

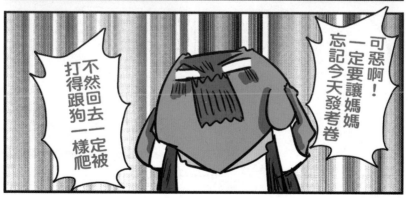

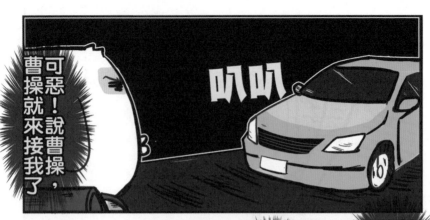

可惡！說曹操，曹操就來接我了

叭叭

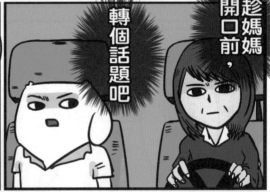

趁媽媽開口前，轉個話題吧

媽媽，你今天好準時唷

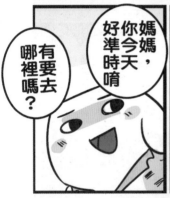

有要去哪裡嗎？

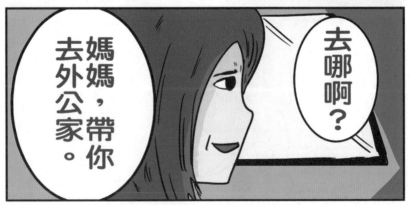

去哪啊？

媽媽，帶你去外公家。

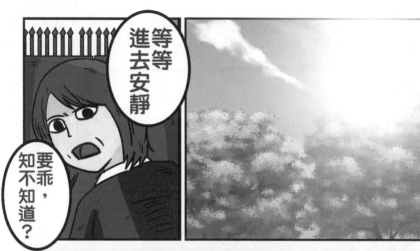

等等進去安靜

要乖，知不知道？

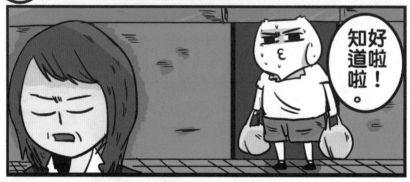

好啦！知道啦。

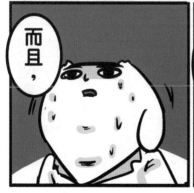

而且，

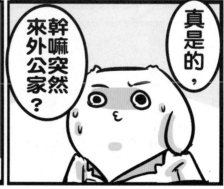

真是的，

幹嘛突然來外公家？

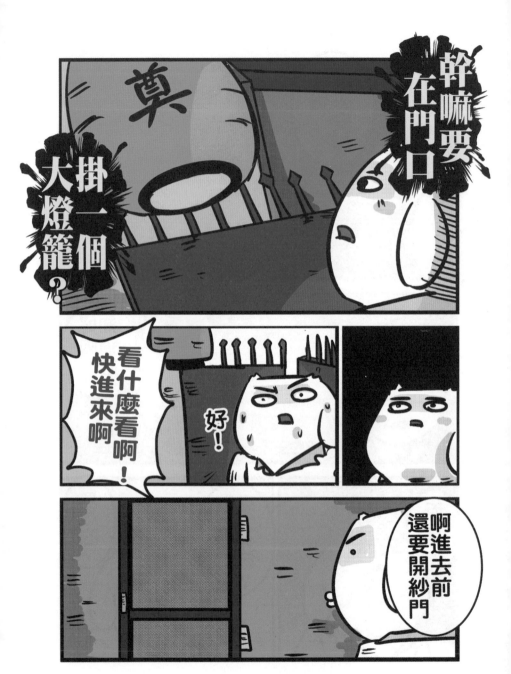

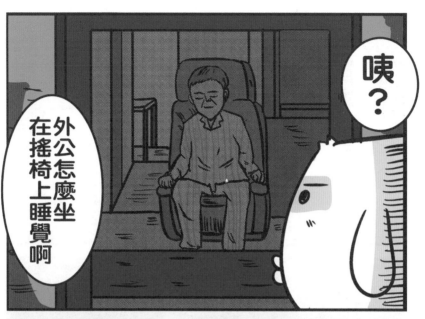

咦？

外公怎麼坐在搖椅上睡覺啊

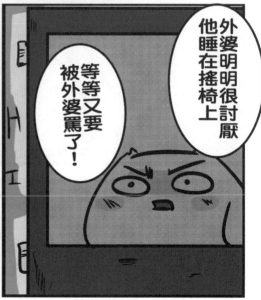

外婆明明很討厭他睡在搖椅上

等等又要被外婆罵了！

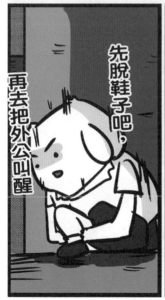

先脫鞋子吧，再去把外公叫醒

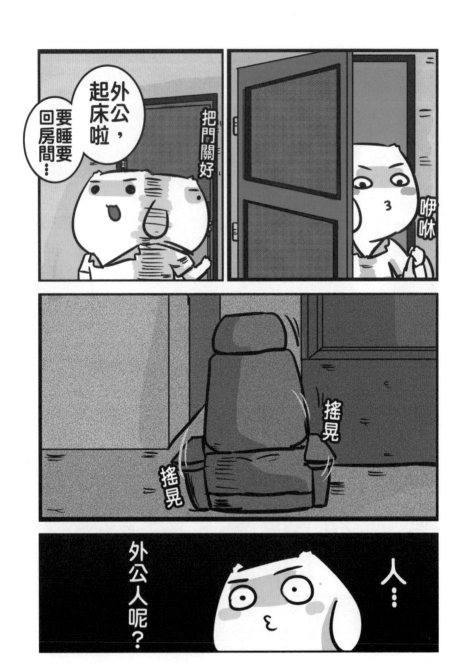

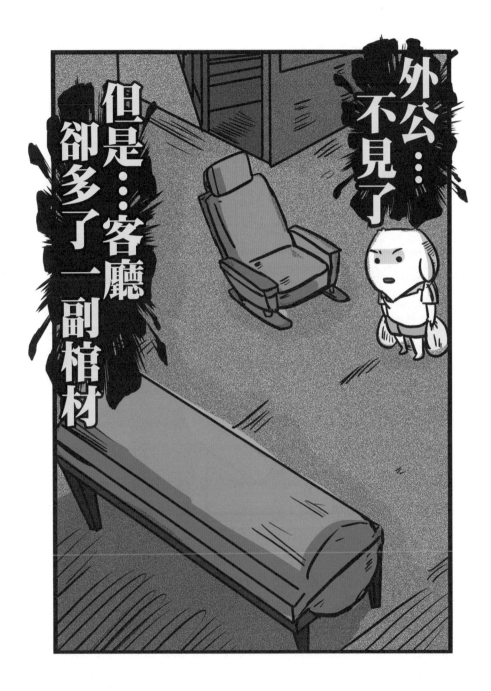

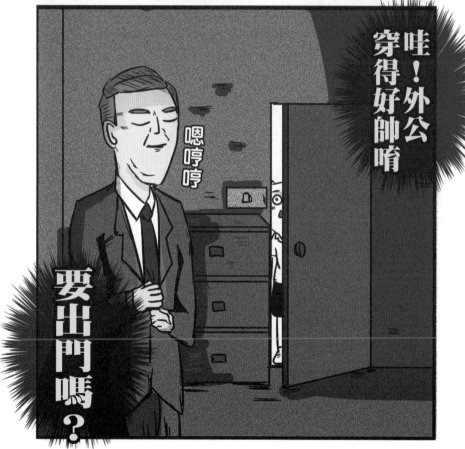

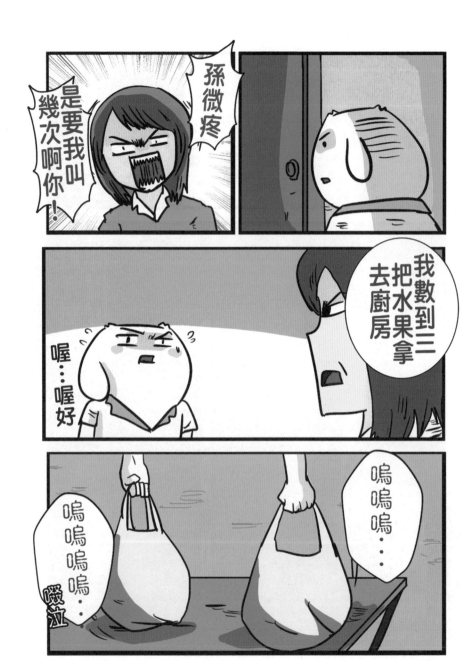

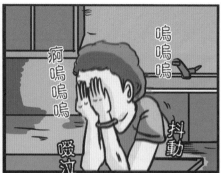
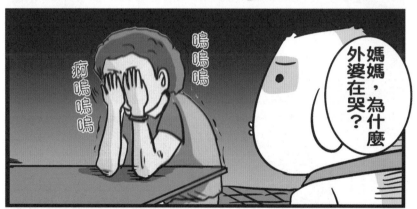
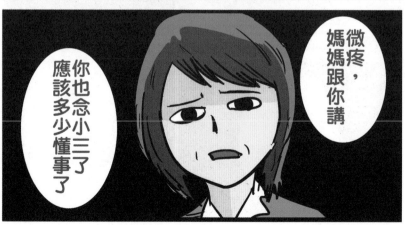

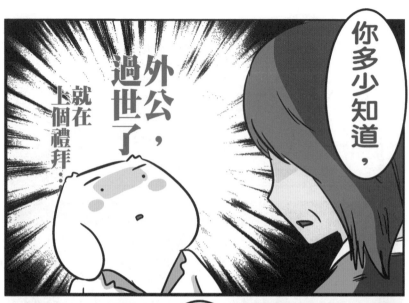

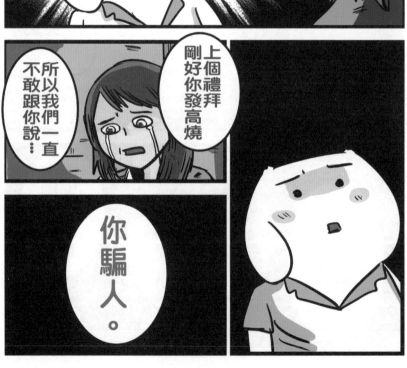

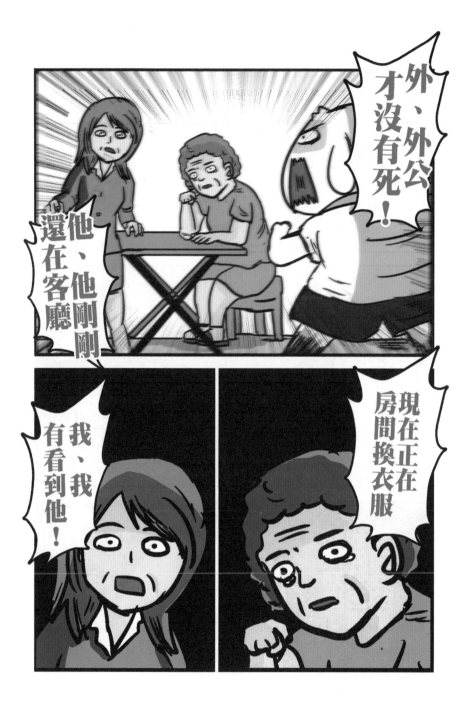

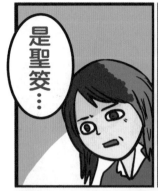

是聖筊…

匡啷

爸爸他…

真的回來了。

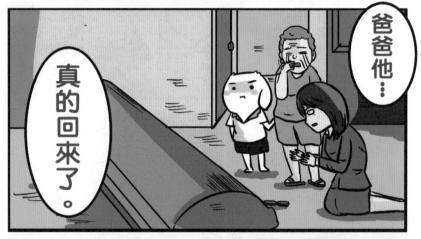

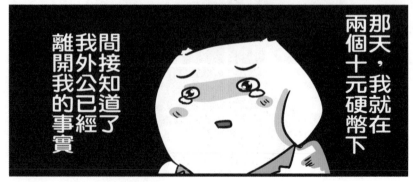

那天，我就在兩個十元硬幣下間接知道了我外公已經離開我的事實

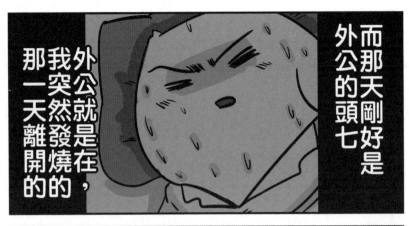

而那天剛好是
外公的頭七

外公就是在，
我突然發燒的，
那一天離開的。

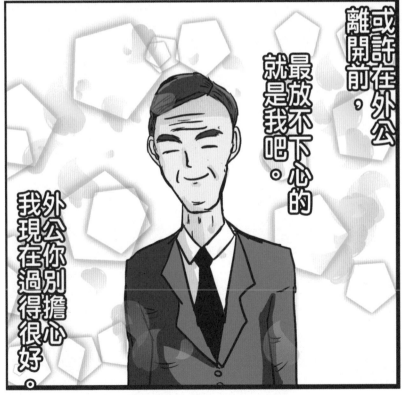

或許在外公
離開前，
最放不下心的
就是我吧。

外公你別擔心
我現在過得很好。

微疼悄悄說

這故事，可以說是我第一次見鬼的經驗。

第一次見鬼是自己的親人，其實當下很開心，沒有害怕的感覺。

不過畫這故事時，倒有奇怪的插曲發生。

通常畫完圖後，我都會傳給朋友們看看，有沒有哪裡不順暢、或是需要改進的；之前傳的幾話都沒問題，就只有這一話，一直傳不出去。

當天下午，我就開始高燒不退。

回家後想想：該不會是太久沒去看外公，又拿祂當故事題材，所以讓他生氣了？

隔天一早，馬上到靈骨塔看祂，我的發燒才漸漸好轉。

FUN系列 038
怪奇微微疼

作　　者—微疼
繪製協力—蔡蔡
副總編輯—邱憶伶
責任編輯—陳劭頤
責任企劃—葉蘭芳
封面設計—FE Design 葉馥儀
內頁設計—吳詩婷

總編輯—李采洪
董事長—趙政岷
出版者—時報文化出版企業股份有限公司
　　　一〇八〇一九 臺北市和平西路三段二四〇號三樓
　　　發行專線—(〇二)二三〇六六八四二
　　　讀者服務專線—〇八〇〇二三一七〇五‧(〇二)二三〇四七一〇三
　　　讀者服務傳真—(〇二)二三〇四六八五八
　　　郵撥—一九三四四七二四時報文化出版公司
　　　信箱—一〇八九九臺北華江橋郵局第九九信箱
時報悅讀網—http://www.readingtimes.com.tw
讀者服務信箱—newstudy@readingtimes.com.tw
時報出版愛讀者粉絲團—https://www.facebook.com/readingtimes.2
法律顧問—理律法律事務所 陳長文律師、李念祖律師
印　　刷—和楹印刷有限公司
初版一刷—二〇一七年八月十八日
初版三十七刷—二〇二四年八月二十六日
定價—新臺幣二八〇元
(缺頁或破損的書，請寄回更換)

時報文化出版公司成立於一九七五年，
並於一九九九年股票上櫃公開發行，於二〇〇八年脫離中時集團非屬旺中，
以「尊重智慧與創意的文化事業」為信念。

怪奇微微疼 / 微疼著. -- 初版.
-- 臺北市：時報文化, 2017.08
　　面；　公分. --（Fun系列；38）
ISBN 978-957-13-7105-4（平裝）

1.漫畫

947.41　　　　　　　　　106013505

ISBN 978-957-13-7105-4
Printed in Taiwan